創意生活DIY

·········· 雜貨系列 ··········

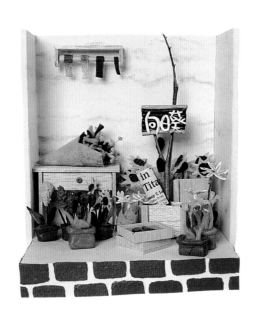

巧 飾 篇

Contents

 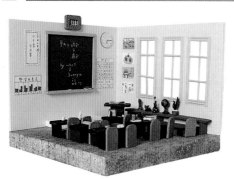
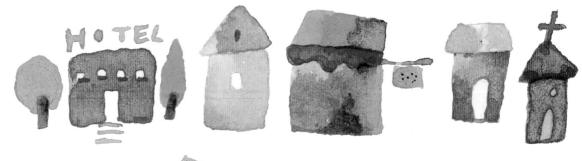

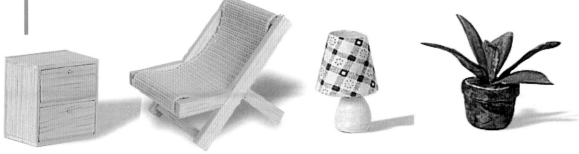

目錄

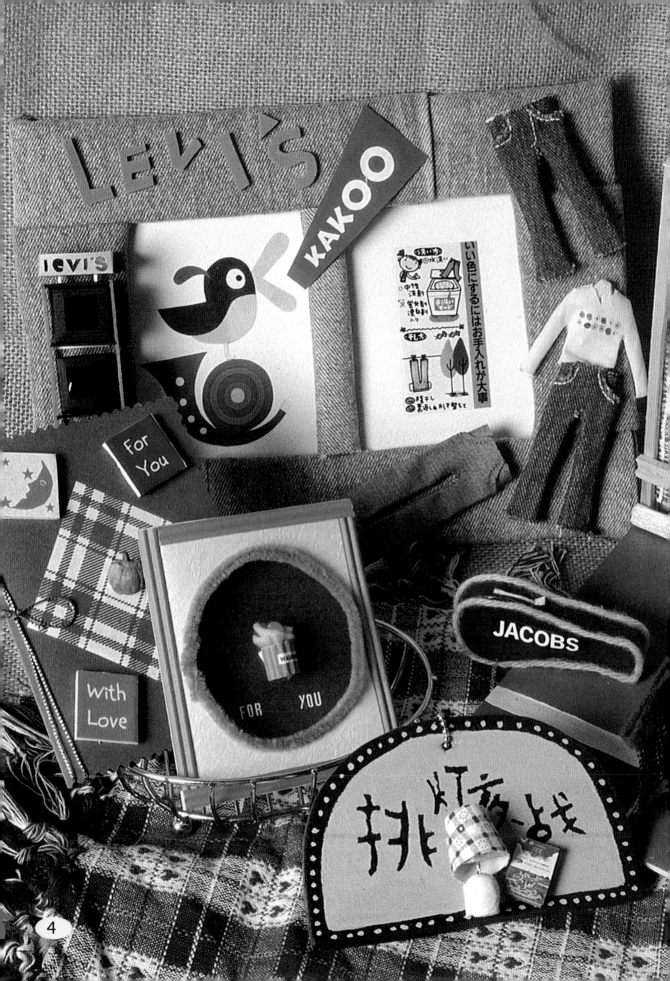

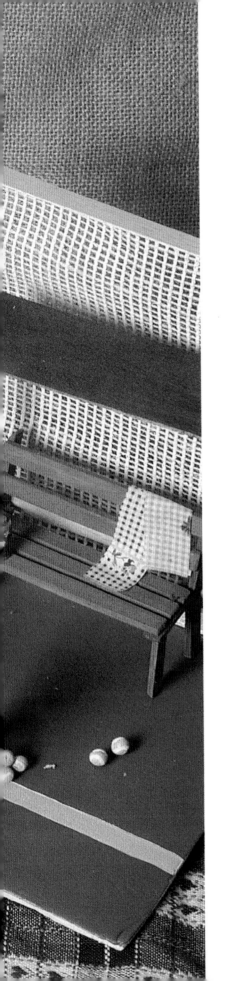

Parents

童心的想像
加上一點時間
一些用心
用自己的雙手
簡易的材料
來完成心中的夢想
置於窗口邊
讓灑進窗的陽光將它照得更鮮活
擺飾於床邊的小方桌上
讓冷漠的生活空間裡溢入些溫馨的空氣
暈黃色的燈光
使整個氣氛更顯得熱鬧
也可以做為成就感的表現
看似艱深的製作
其實沒有任何的專業
只是多了興趣和好奇心
這些用心下的非賣品
珍貴在於創意和動力
以及完成後的滿足感
讓我們拾起原有的巧心
一起動手實現夢想吧！

 前言

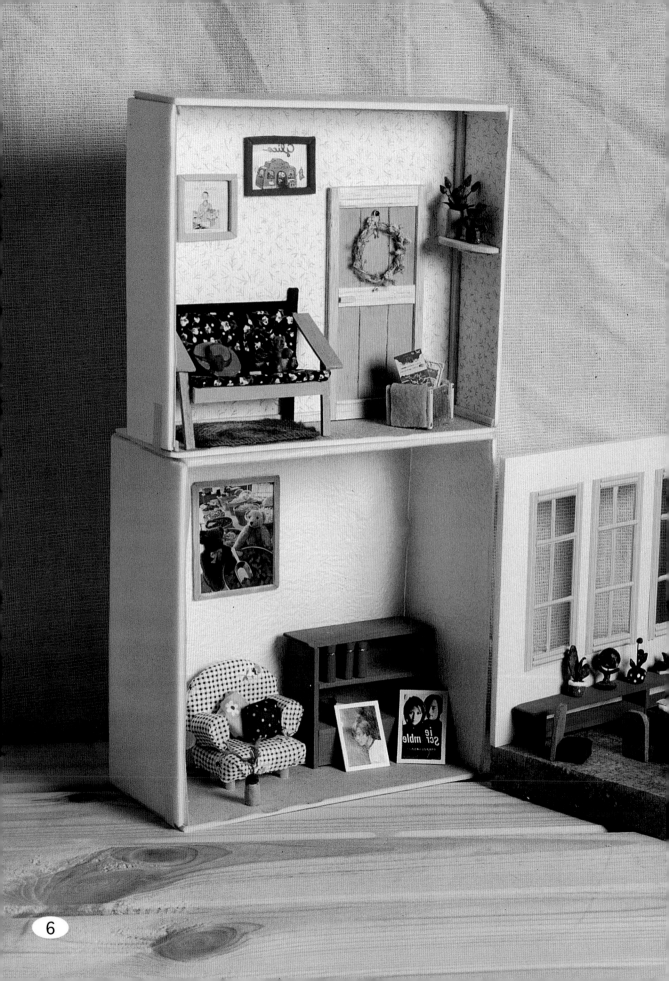

巧心裝飾

增添生活環境裡的情趣，小小的創意加上可愛的造型，裝飾出有趣的空間。

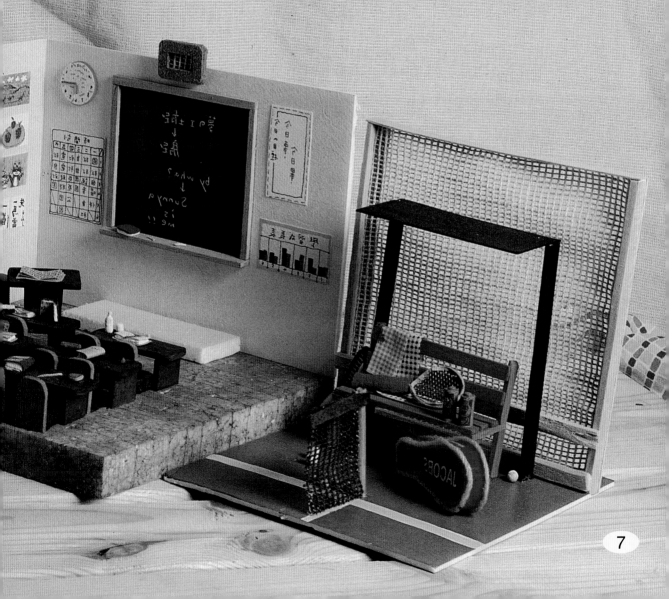

生活點滴

利用簡單的素材，塑造一棟棟
特別的小屋。集合了食衣住行
中的造型，就像是生活小百
科。

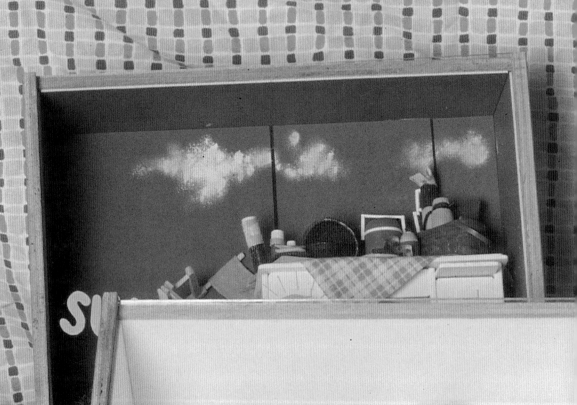

8

神不清 喝酒不 開車 不 注意 愛護 看 生命

9

無限回憶

我的房間裡，有床，有桌椅，窗戶上懸
吊著碎花窗簾，還有無限的回憶。

11

TOOL & MATERIALS

色鉛筆

水彩筆是最普遍的上色工具，只要利用它，就能將作品塗上壓克力顏料、廣告顏料或水彩，以增加其色彩；最基本要準備大、小兩支，讓大面積或小地方上色都能得心應手；彩色筆、色鉛筆也是很好用的，可以為東西上色，也可以畫些小插圖，連壁紙的花紋也可以用它來表現喔！

Buy：美術社、文具店。

彩色墨水

相片膠　　　保麗龍膠　　　白膠

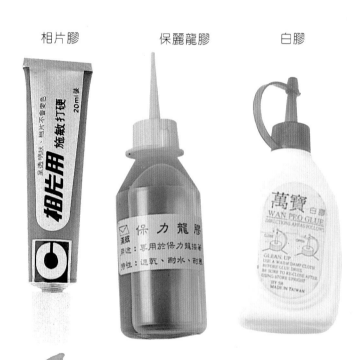

水彩筆

相片膠、保麗龍和白膠用途差不多，只不過在黏有關保麗龍、珍珠板這些東西時，只能用保麗龍膠和白膠了，因為相片膠會侵蝕它們。

Buy：美術社、文具店、便利商店。（白膠在五金行也可買到）。

壓克力顏料

12

剪刀

鋸齒剪

切圓器

剪

噴膠

剪刀和刀片使用起來都非常方便:用剪刀剪小紙及布,刀片切割飛機木、珍珠板,切割時以尺來輔助,不但割得又直又快,還可以測量出需要的尺寸;割圓器和打洞器都用來剪圓。

Buy: 美術社、文具店、便利商店。(割圓器要在美術社及大型文具店才買的到)。

壓凸筆

拓印筆

轉印字

壓凸筆和鑷子也很好用喲!壓凸筆除了印轉印字,還可以為紙黏土塑形,讓紙黏土更平滑;另外,做這些小模型太小的東西可以用鑷子幫忙,也可以用它做出許多效果喲!

Buy: 美術社、文具店(壓凸筆要去美術社買)。

刻

泡綿膠

工具與材料

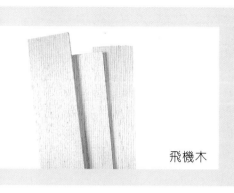

飛機木

基本材料一

珍珠板、飛機木及紙黏土都是不可少的基本材料。珍珠板可以做壁面、架子，使用裁切都很方便，而且有各種厚度可以選擇；飛機木最常被使用了，像櫃子、床、桌椅等，只要是木頭質感的，都可以用它來表現，同樣有各種厚度可選擇；至於紙黏土，那更是愛做什麼就做什麼，只要你想得出來的，上了色一樣很漂亮。

Buy： 美術社。（文具店也可買到紙黏土）。

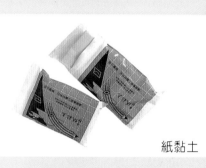

紙黏土

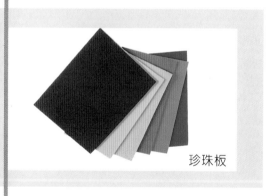

珍珠板

基本材料二

報紙和雜誌的圖文，都可以拿來利用，像是做成相片、海報、包裝紙、迷你書報及模型的背景。

Buy： 文具店、便利商店。

報紙

雜誌

鐵絲

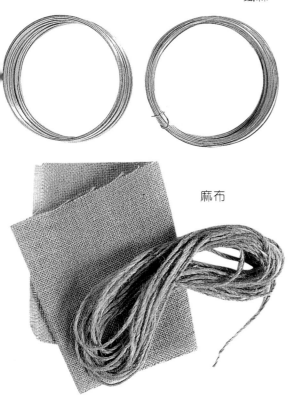

麻布

鐵絲可以用來做些支架,像是盆栽的基本型、打蛋器等;麻布可以做網子、密一點的麻布可以做特殊質感的布像是躺椅、燈罩等。

Buy: 美術社、文具店、五金行、布市場。

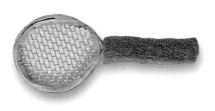

軟木片

軟泡棉

美術紙

基本材料四

設計紙:各類各色的紙,不論是壁面或任何裝飾都很好用。

軟泡棉:可做成地板、畫框,或是蛙鞋等,有多種顏色可以選擇。

軟木:做成布質感的地板,留言板等。

Buy: 美術社、文具店。

工具與材料

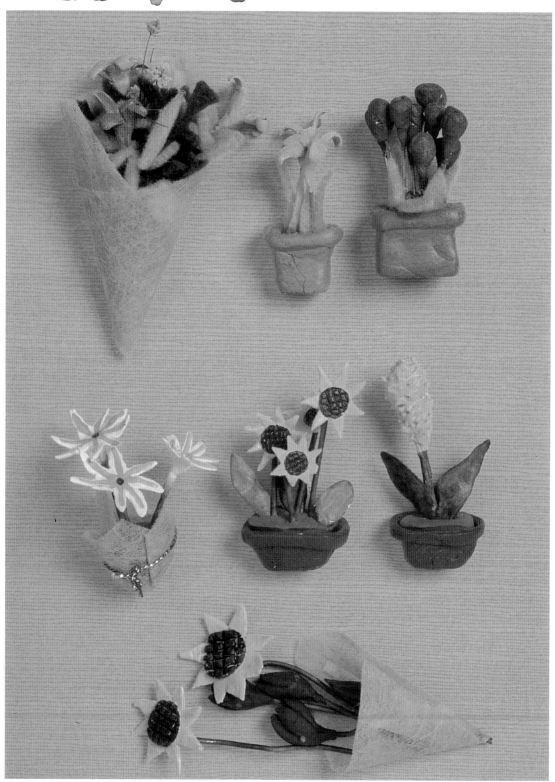

图案集的花草

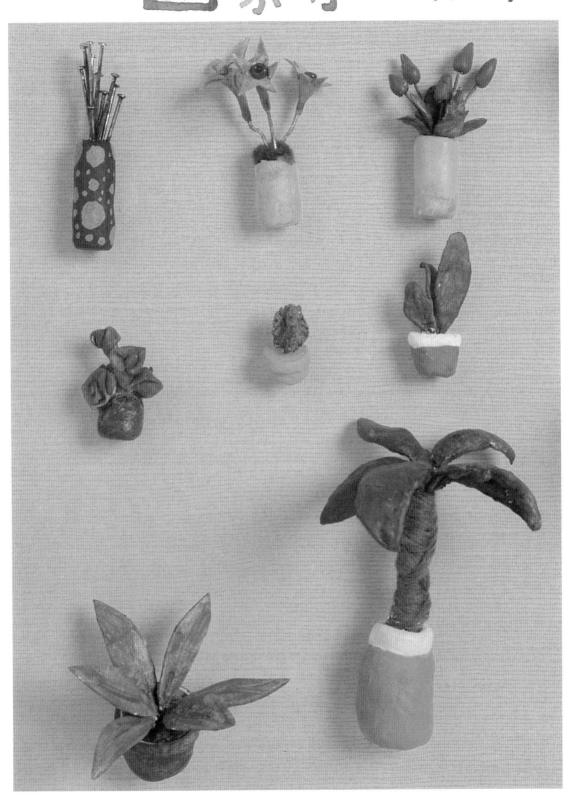

图案集的皮包

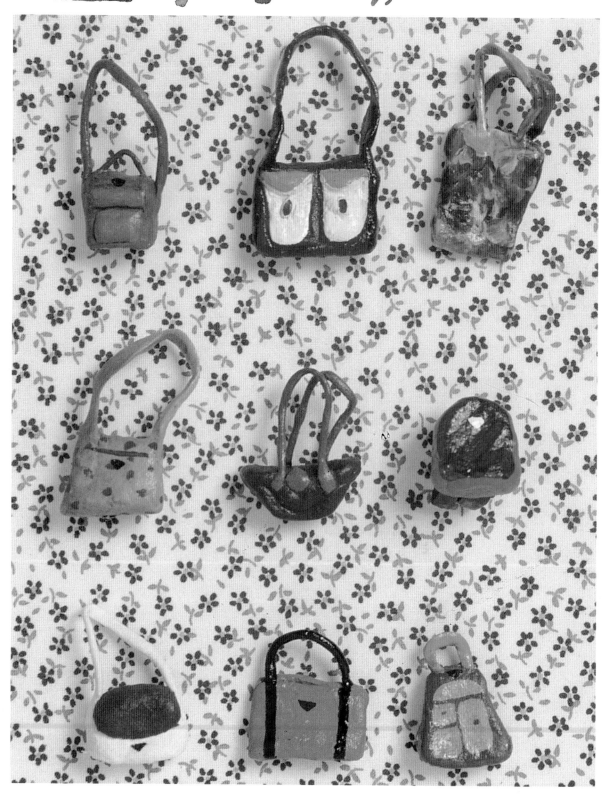

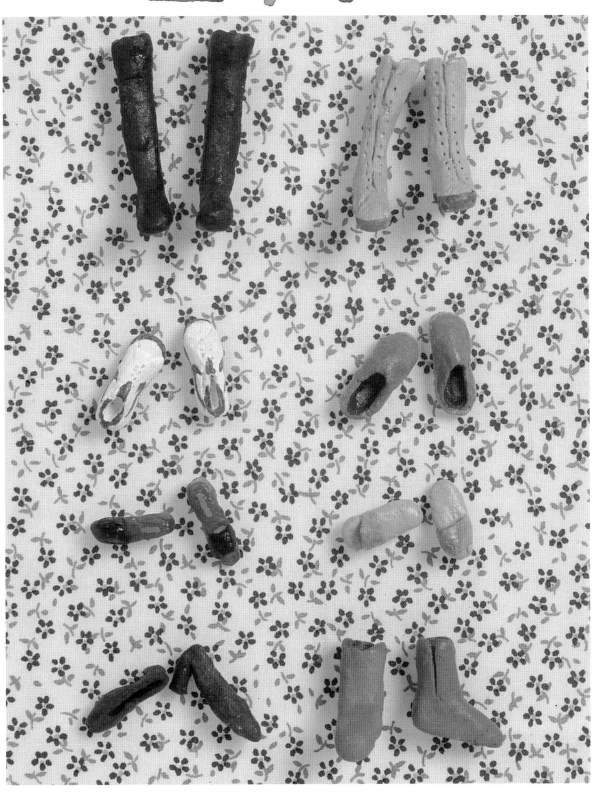

图案集的食俱

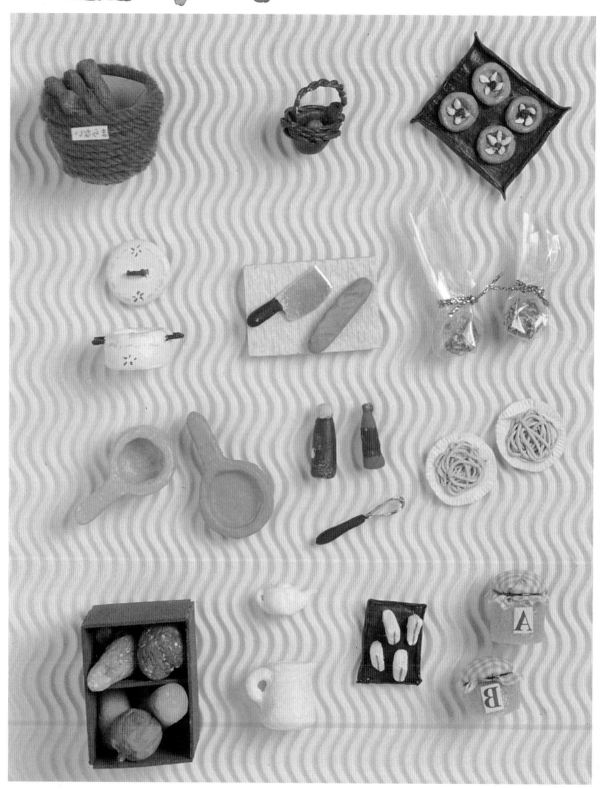

图案集的日用品

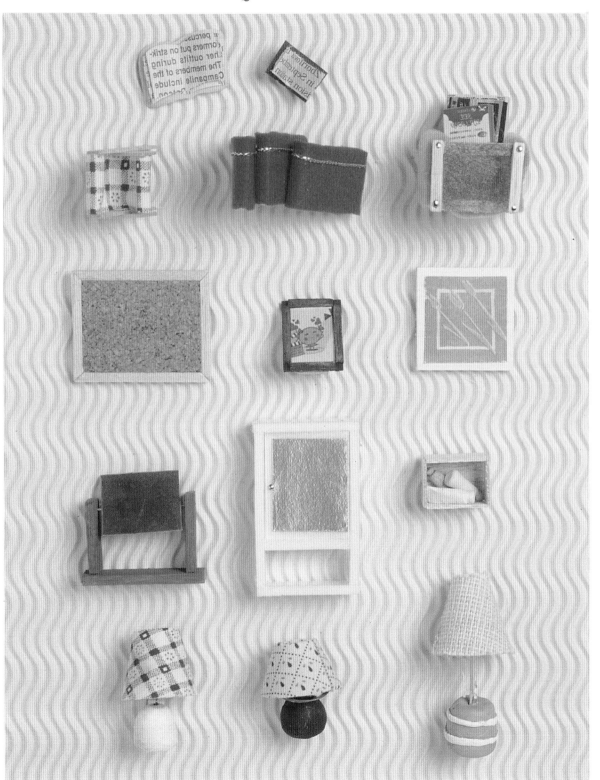

21

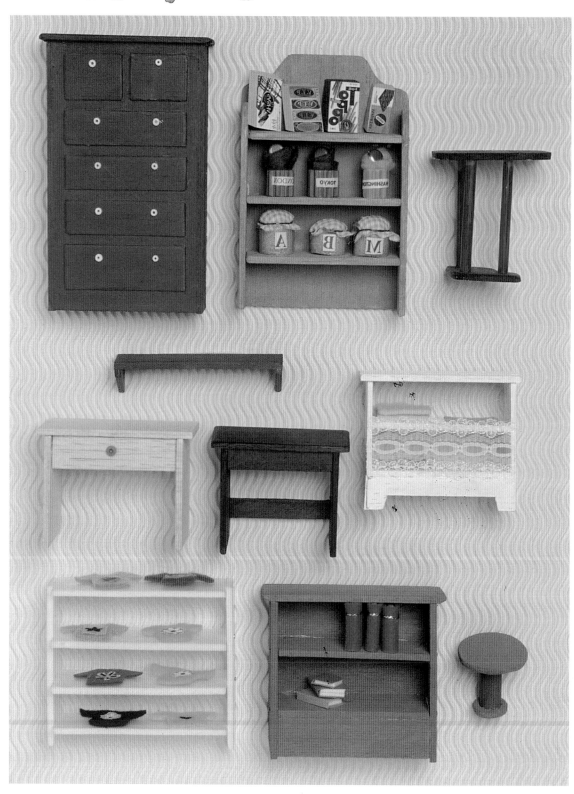

图案集的像俱

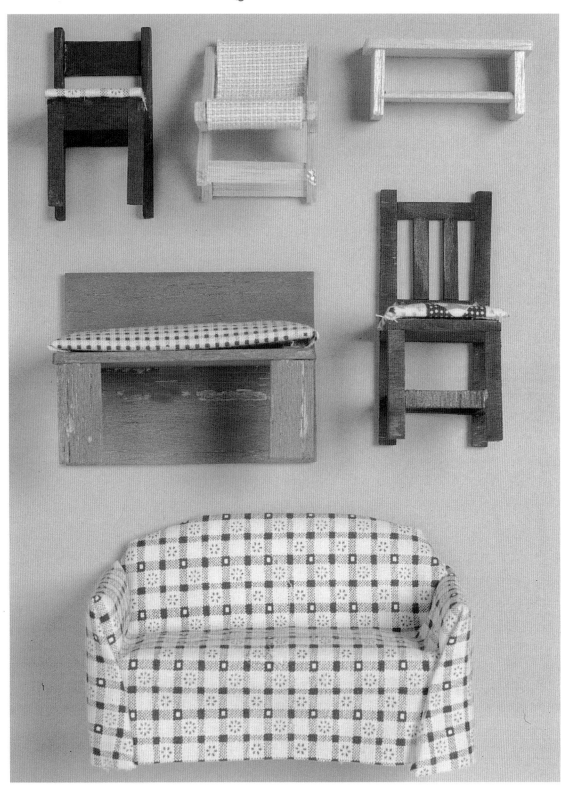

Part 1

Home

一個舒適的家

可以讓我們自由自在

放鬆心情

所以如何佈置它是很重要的

要佈置的溫馨 舒適

還要秀出自己的風格 特色

你可以先從自己的房間來佈置

若是覺得不過癮

你更可以將所有的房間做成小模型

佈置成自己想要的樣子

也可以自己設計房子的喲！

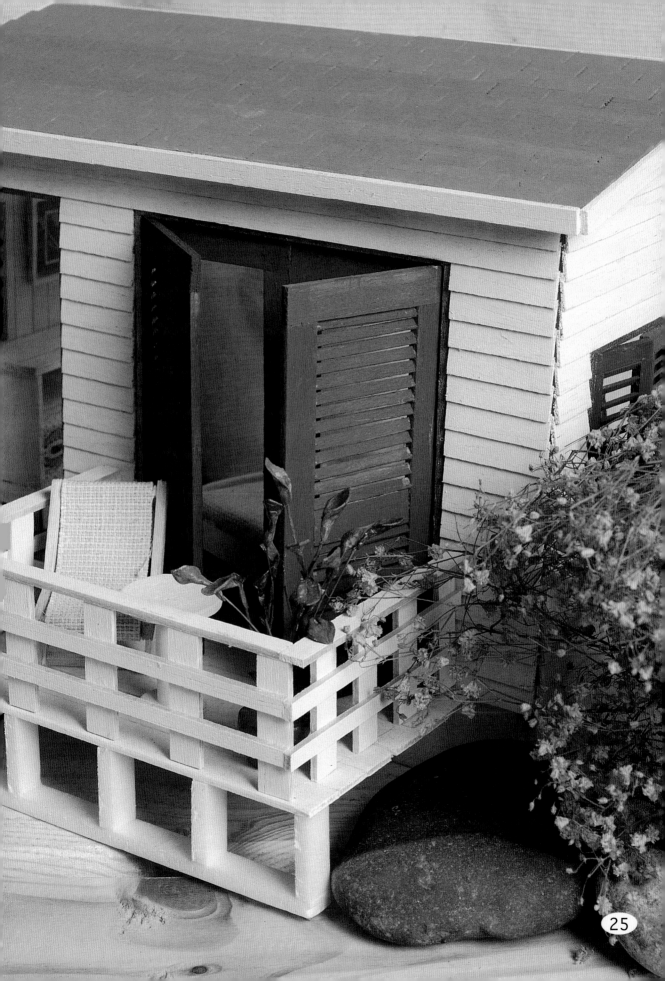

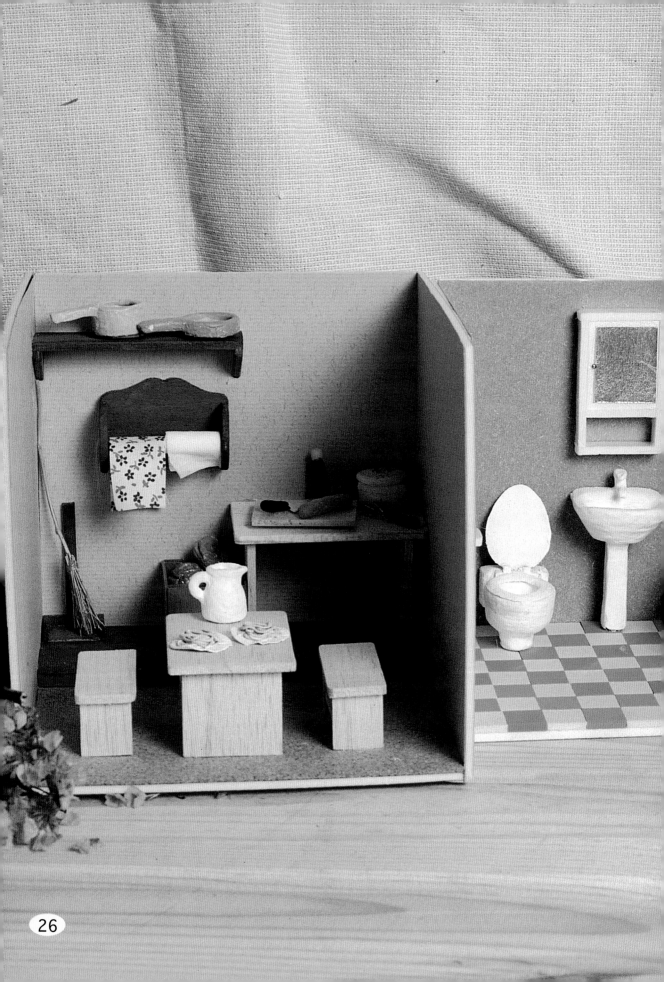

小小夢想家

我們和夢想一樣偉大，夢想是我們個性的試金石。

—梭羅

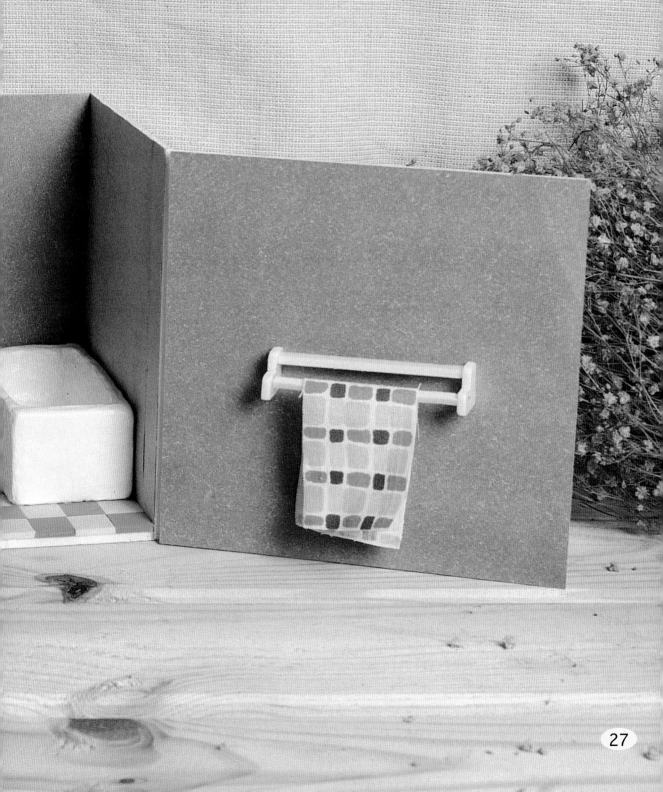

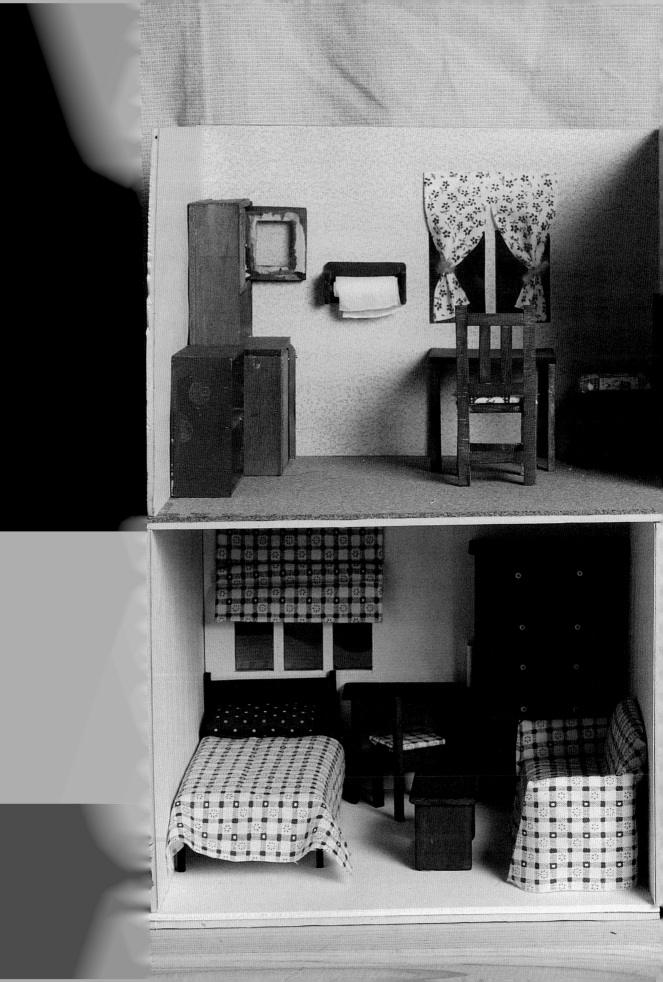

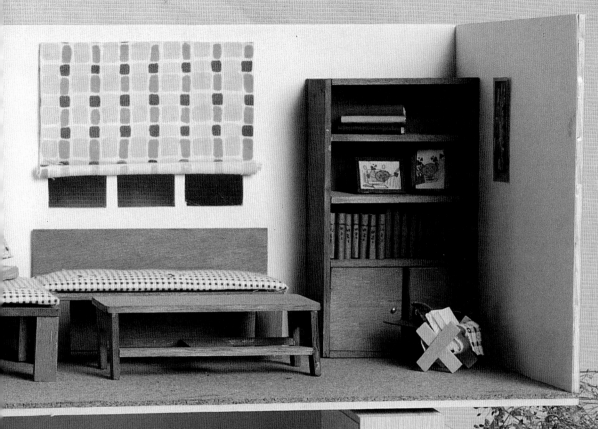
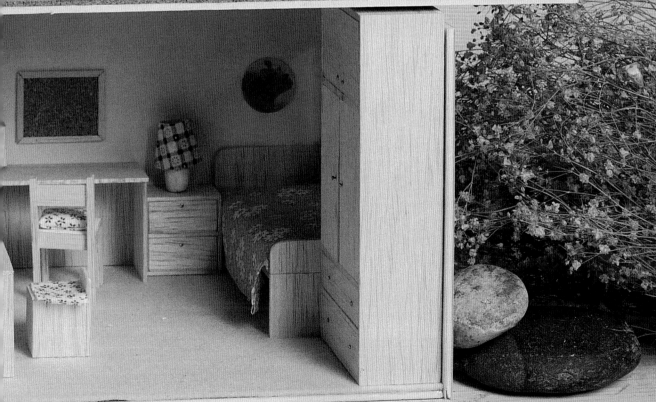

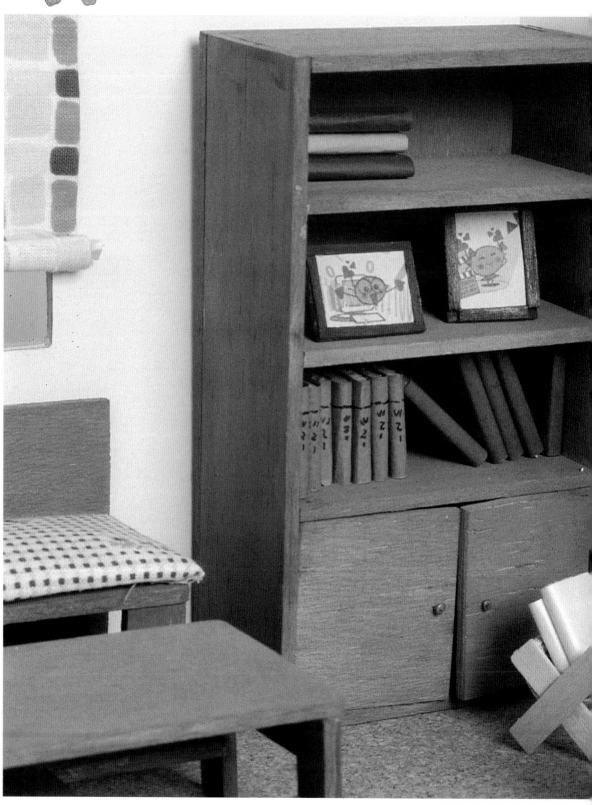

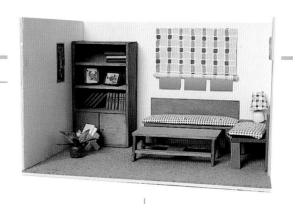

客廳

Living room

古樸的沙發

讓客廳感覺更溫馨

大家坐在一起談天說地多麼愉快

就算是一個人坐在那兒看看書報

也不覺得孤獨冷清

1 以紙片捲成錐狀,再用剪刀剪成燈罩的形狀。

3 將大頭針插入飛機木,用以支撐燈罩。

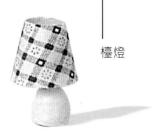

檯燈

2 以小花布裝飾。

4 插入紙黏土做的燈座。

1 剪一塊比窗戶稍大的布。

2 為了防止脫線將四邊以雙面膠固定。

3 用比布稍長的飛機木當捲軸,並以雙面膠固定。

窗簾

盆栽

1 將鐵絲剪成一段一段。

2 以桿平的紙黏土包覆剪裁好的鐵絲。

3 將紙黏土稍微桿平並剪出葉子的形狀。

相框

1 以小木條做邊框。

2 以刀片輕劃不要割斷,將其折起做為支架。

3 將支架兩端上膠,貼於相框背後,在未乾時調整好角度即可。

客廳 Living room

HOME

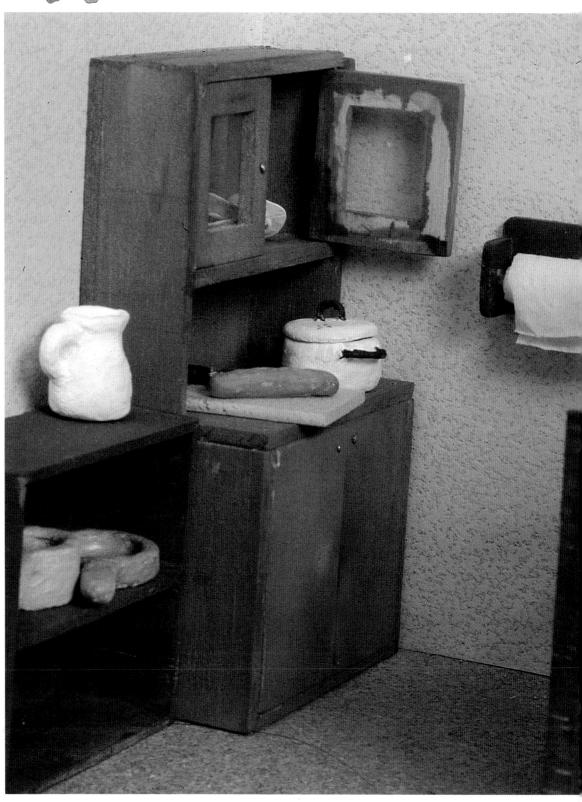

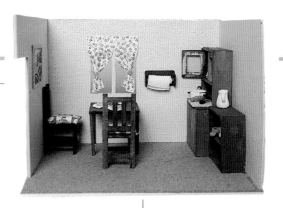

餐廳

Dining room

透明的玻璃櫥櫃

可以擺設漂亮的碗盤讓人欣賞

可愛的椅墊

更能讓你舒服又愉快的用餐喲!

HOME

牆壁

1 切割好所需的大小，貼上色紙來作壁紙。

3 以保麗龍膠固定並以紙膠加強。

2 計算窗戶的尺寸並切割出來。

4 地板以軟木來表現。

櫥櫃

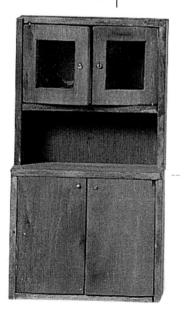

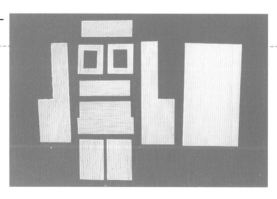

1 櫥櫃分解圖。

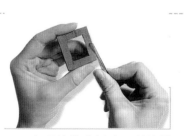

2 上色待乾後以大頭針當做門把。

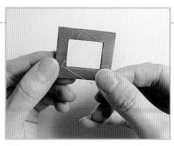

3 背面貼上賽璐璐片表現玻璃。

椅墊

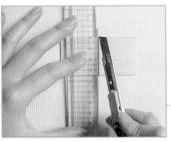

1 切割出椅墊大小的飛機
木。

2 將一面舖上衛生紙，以紙
膠固定。

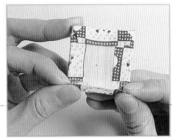

3 以較大的布包住做為裝
飾，可用雙面膠固定。

麵條

1 將桿平的紙黏土剪成圓
形。

2 以鑷子印壓裝飾。

3 將紙黏土加水軟化，放入
塑膠袋的尖角。

4 將尖角剪一小洞，便可將
紙黏土像擠奶油般的擠
出。

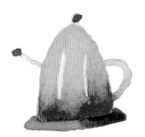

餐廳 Dining room

HOME

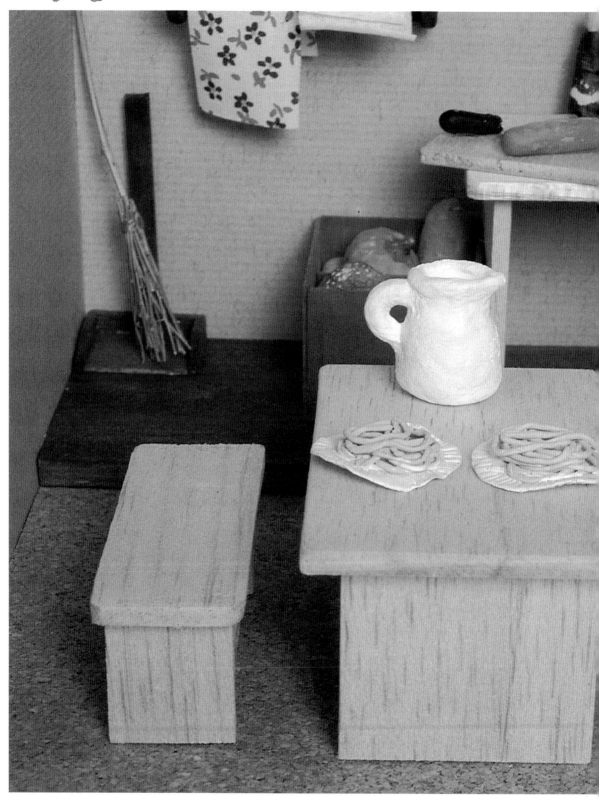

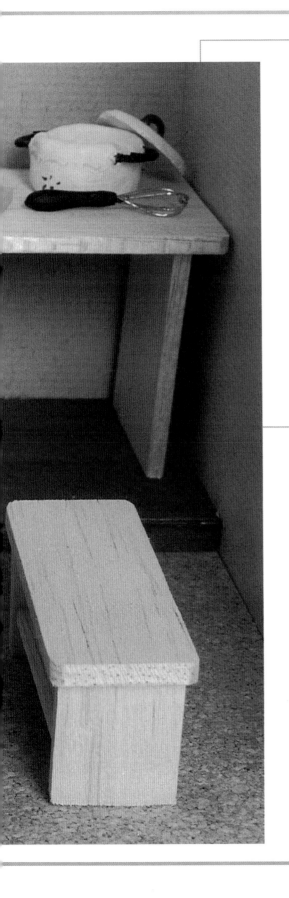

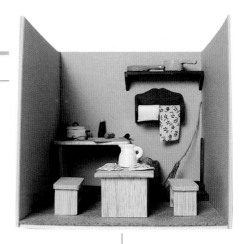

廚房

Kitchen

有著古樸的層板及毛巾架

樣式簡單的盆 罐擺設的廚房

充滿著鄉村的風味

就讓我

做幾道帶有鄉村風味的菜給你嚐嚐

HOME

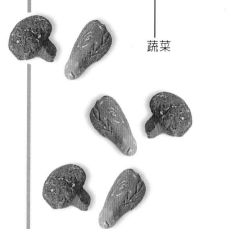

蔬菜

1 將紙黏土捏出蔬菜的外形。

3 將紙黏土以鑷子戳洞做成花椰葉。

2 以鑷子壓出大白菜的葉脈。

4 待乾後上色。

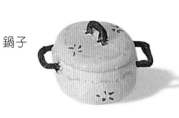

鍋子

1 用紙黏土作出鍋子和鍋蓋。

2 將粗鐵絲剪斷折彎。

3 插入紙黏土中待乾後上色。

打蛋器和菜刀

1 以細鐵絲彎出打蛋器。

2 將銀色紙剪成刀形，留下尖的一端做把手。

3 以紙黏土做把手，待乾後上色。

毛巾架

1 裁出架子的形上色待乾。

3 於另一端固定小花布來表現毛巾。

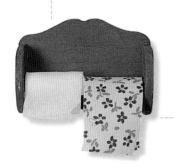

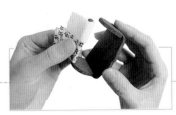

2 裁下一小片衛生紙捲於木棍上固定。

4 最後將其組合。

廚房 Kitchen

41

HOME

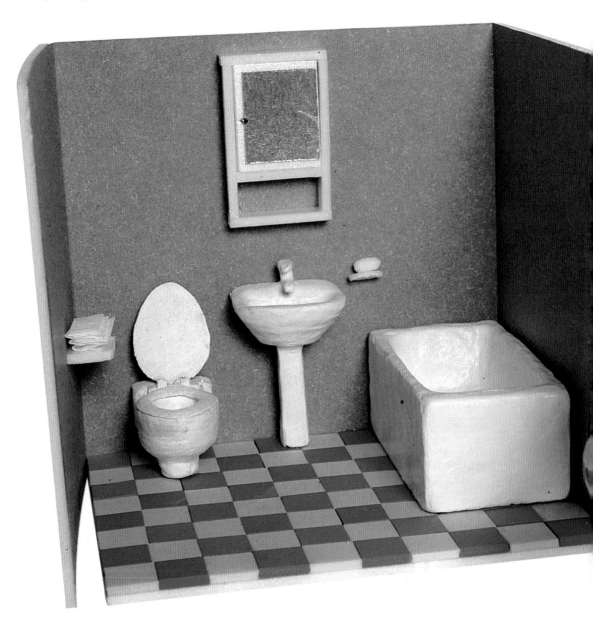

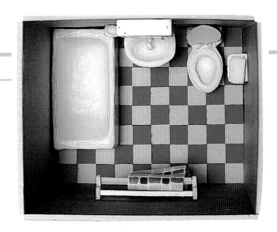

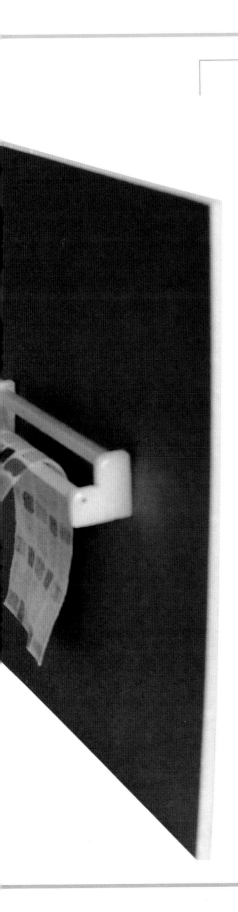

浴室

Bathshop

色彩鮮豔的地板

為潔白的浴室增添了亮麗感

放一盆盆栽

就不會覺得它冷冰冰的

在這樣的浴室裡洗澡

當然是種享受囉！

HOME

牆壁

1 將所需的尺寸畫於珍珠板
上整塊裁下。

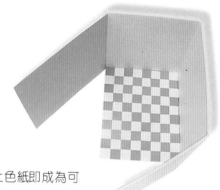

2 以刀片輕劃不要切斷便可
彎折。

3 在內部貼上色紙即成為可
開關的壁面。

地板

1 切割珍珠板作為地板。

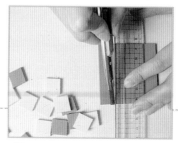

2 將黃、藍色軟泡棉切割成
相同大小。

3 將其黏貼於裁好的珍珠板
上當做地磚。

鏡檯

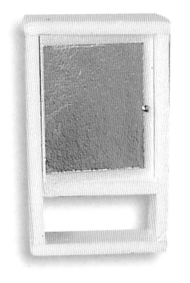

1 切割所需的珍珠板。

2 以大頭針固定，門則以大頭針做成可開的。

3 貼上銀色紙作為鏡子。

3 以紙黏土覆蓋住。

洗手檯

1 將珍珠板切割成所需的形狀。

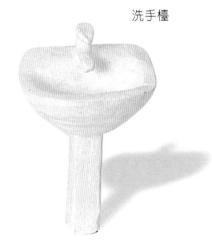

2 黏貼出洗手檯的樣子。

4 小心的將做好的水龍頭與洗手檯接合。

浴室 Bathshop

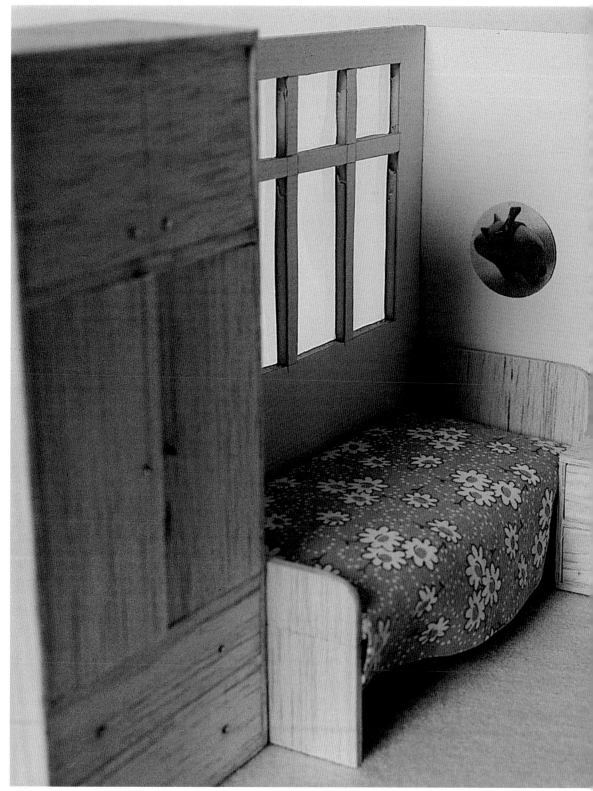

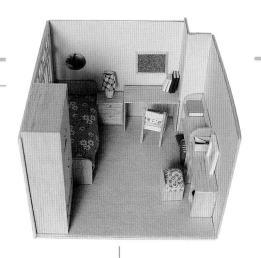

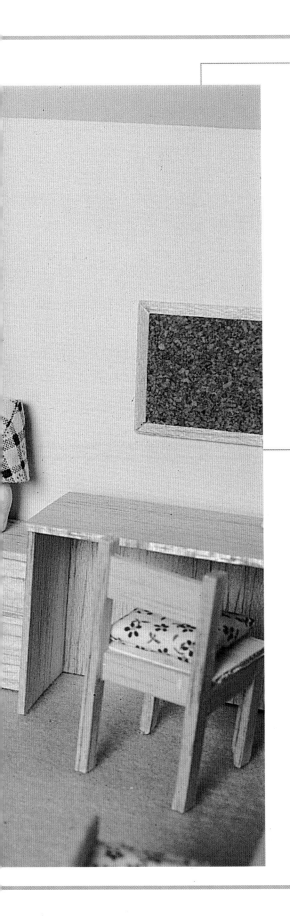

女孩房

Girl's room

舖上了柔軟地毯的粉紅色房間

充滿了夢幻色彩

滿足愛做夢的小女孩的浪漫夢想

HOME

衣櫥

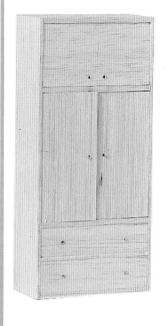

1 分解圖。

2 以大頭針作為門把及抽屜的把手。

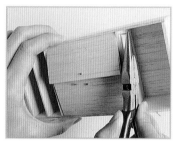

3 先固定外框,再以大頭針固定門板,使其可開關。

床頭櫃

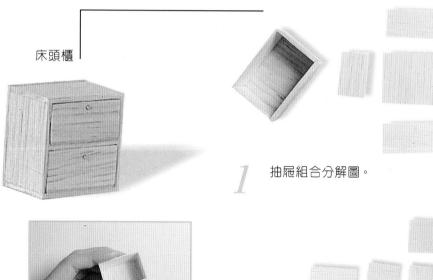

1 抽屜組合分解圖。

2 將大頭針折彎插入木片做為把手。

3 依抽屜的尺寸裁切外框組合。

鏡架

1 切割所需的珍珠板,並以銀色紙做為鏡子。

2 將珍珠板中央割個縫。

3 塞入銀色紙做為鏡子。

書本

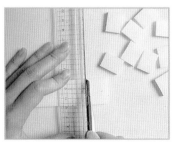

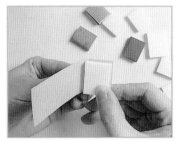

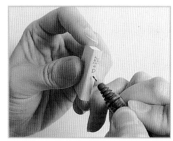

1 切割珍珠板。

2 將外側貼上各種紙即成一本本的小書。

3 在書側做些裝飾。

女孩房 Girl's room

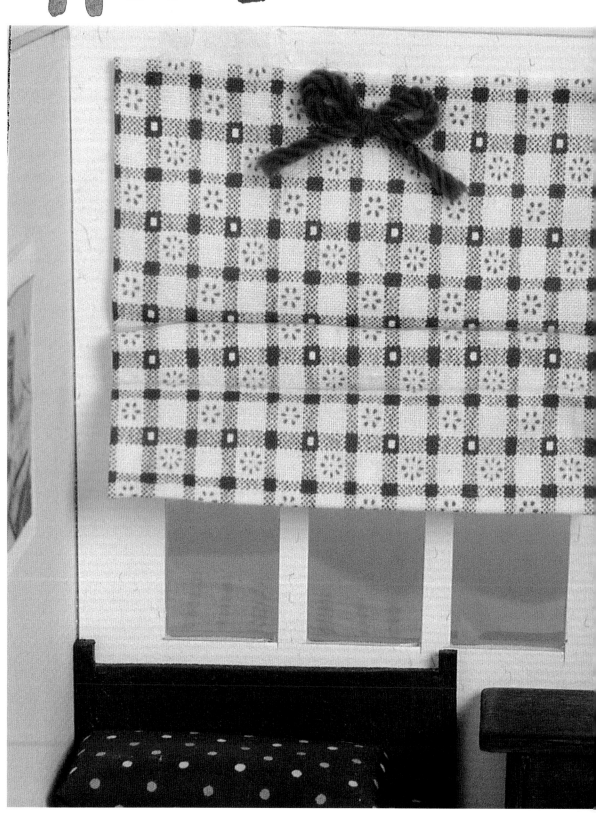

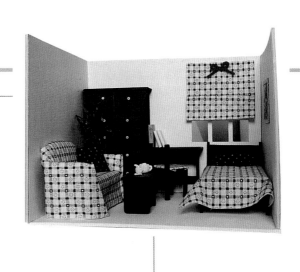

溫馨小屋

Bedroom

不算大的空間裡應有盡有

一個人住剛剛好

舒適柔軟的沙發

在朋友來時

更是發揮了很大的作用

讓人有賓至如歸的感覺

HOME

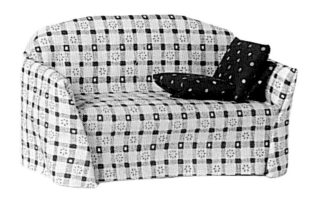

沙發

1 分解圖。

2 組合，椅背讓它有一點斜度。

3 鋪上衛生紙並固定，增加其柔軟感。

4 以花布裝飾。

櫥子

1 分解圖。

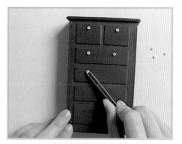

2 上色待乾後組合，以小珠珠裝飾把手。

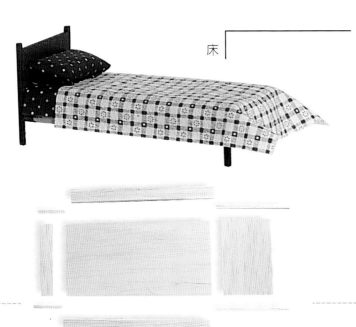

床

2 切割出床板大小的珍珠板，鋪上衛生紙固定。

3 用兩種花布做床單，固定於珍珠板上。

1 分解圖。

Hello.

窗簾

1 裁出比窗戶稍大的布，四邊以雙面膠固定。

2 以雙面膠黏貼做出皺褶。

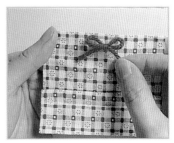

3 最後在布上以毛線裝飾。

溫馨小屋 Bedroom

HOME

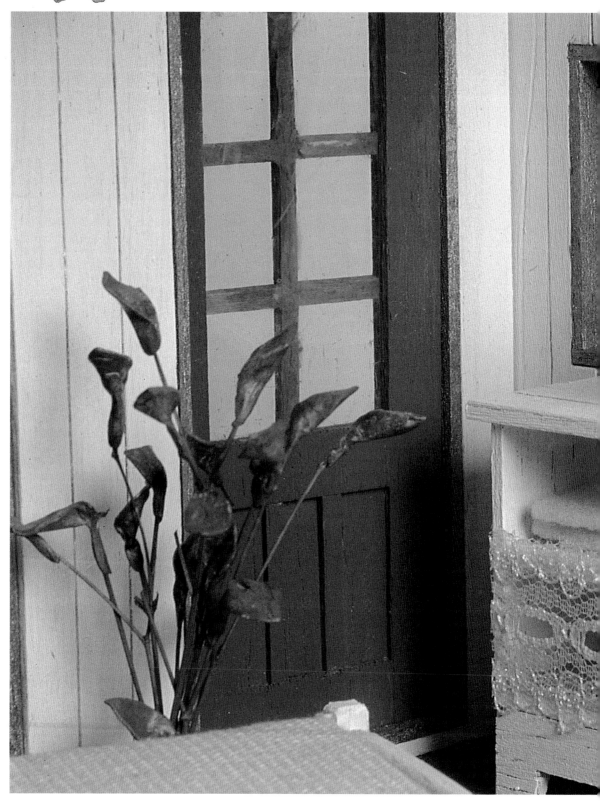

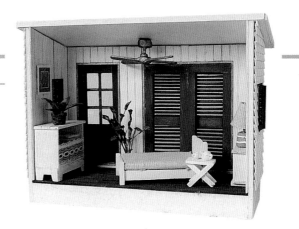

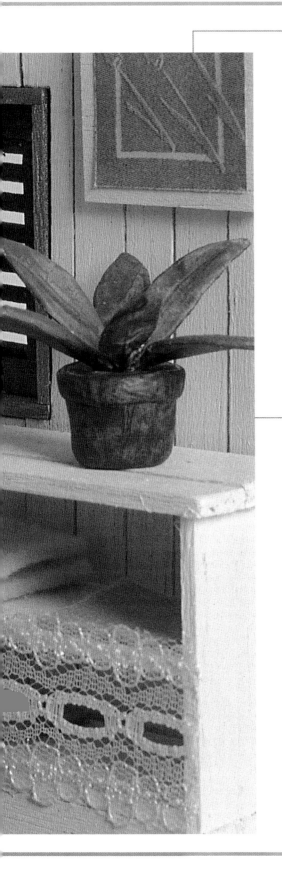

小木屋

Wood room

這樣的房間

是不是讓你感覺很夏天呢

啊！

有股想要泡在冰涼海水中

暢快地消暑的衝動。

HOME

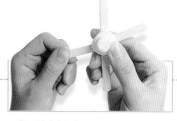

吊扇

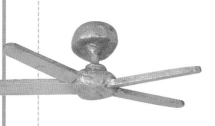

1 以砂紙將要做成扇葉的飛機木一端磨圓。

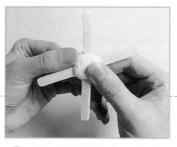

2 以兩塊紙黏土包覆四片扇葉。

3 於其上加上一塊紙黏土修飾。

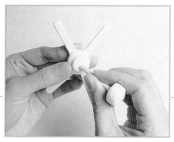

4 將一端插有紙黏土的木條插入風扇中即完成。

百葉窗

1 將飛機木裁成同樣大小。

2 以鑷子仔細的黏上窗葉。

3 以大頭針固定可開。

茶壺

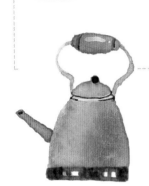

1 捏出壺身。

3 以鑷子將把手穿洞。

2 加上壺嘴及把手。

4 用壓凸筆做出壺蓋。

門

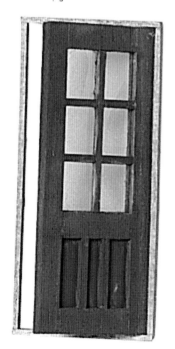

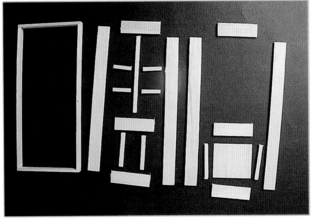

1 分解圖。

2 組合後中間加上賽璐璐片
來表現玻璃。

小木屋·Wood room

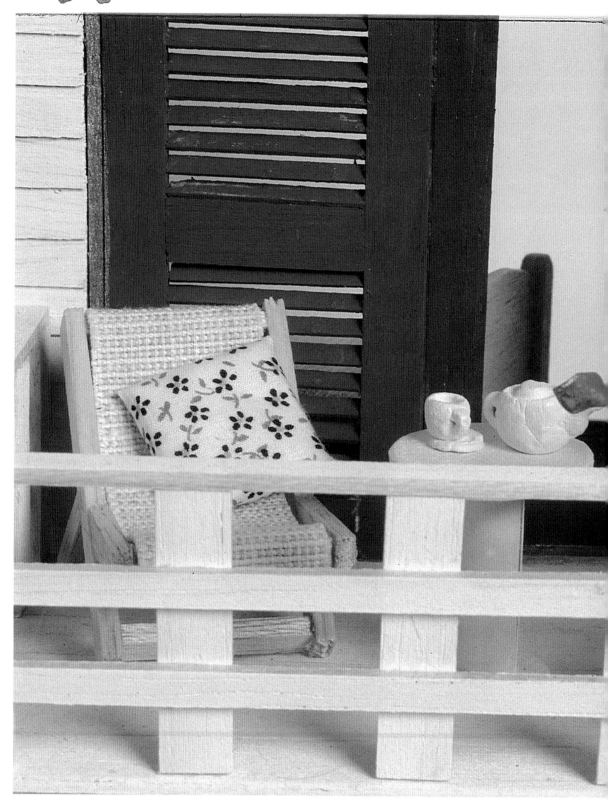

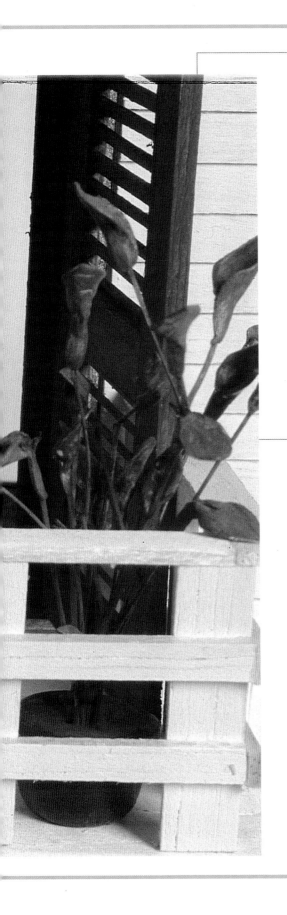

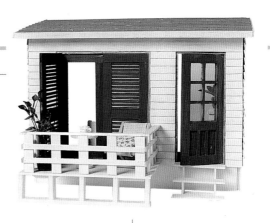

陽台

Dalcony

坐在躺椅上

享受午後陽光

灑在身上的溫暖及輕風的吹拂

看一本自己最愛的書

或者

就這樣的小憩片刻

都是很愜意的

HOME

屋頂 ────

1 將上色的飛機木裁成等寬。

2 將一部分重疊黏貼。

3 屋頂以刀片等距輕劃。

4 以壓凸筆加深凹度。

小圓桌 ────

1 切割出大小兩個圓形飛機木。

2 將紙片捲成筒狀，作為支撐。

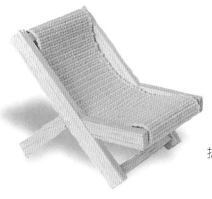

折疊椅

1 分解圖。

2 組合。

3 以麻布裝飾即可。

盆栽

1 將桿平的紙黏土剪成葉狀。

2 剪下乾燥花較粗的莖。

3 將一片片紙黏土固定於莖上。

4 插入做好的花盆中待乾上色。

陽台 Dalcony

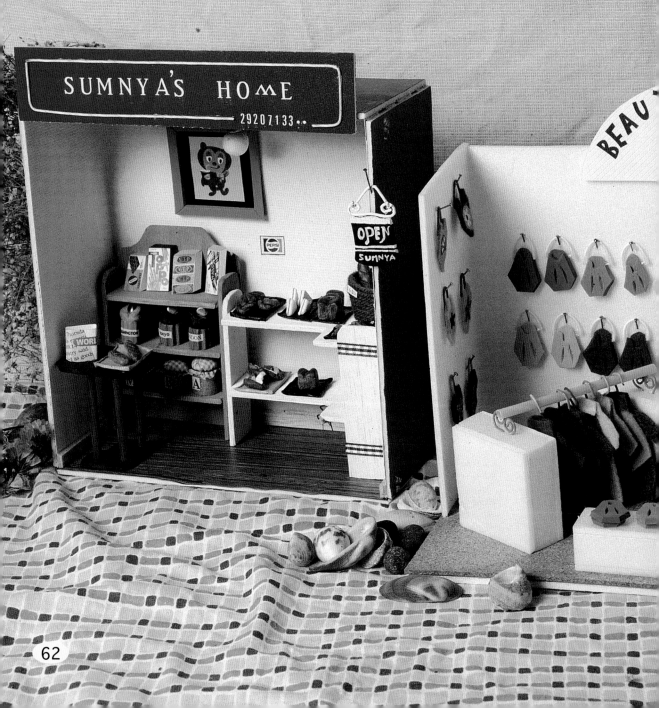

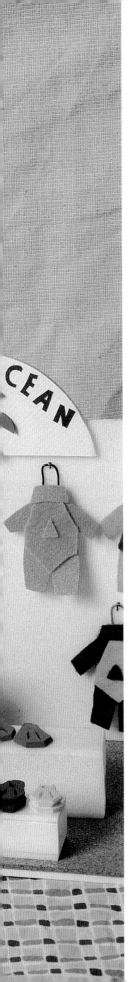

Part 2

Shop

記得曾逛過夏威夷的海灘店

美式的衝浪板上乘載著夏暑的清涼

倫敦的溫馨小麵包店裡

剛出爐的可頌

帶著淡淡的英國蘇格蘭風味

香港的精品店

集中各家時尚名牌

除了在腦海裡

也在我的房間裡

心靈旅行

旅行的目的，不是踏上異鄉，而是回到家鄉時仍有異鄉的
興奮。

-查士特頓

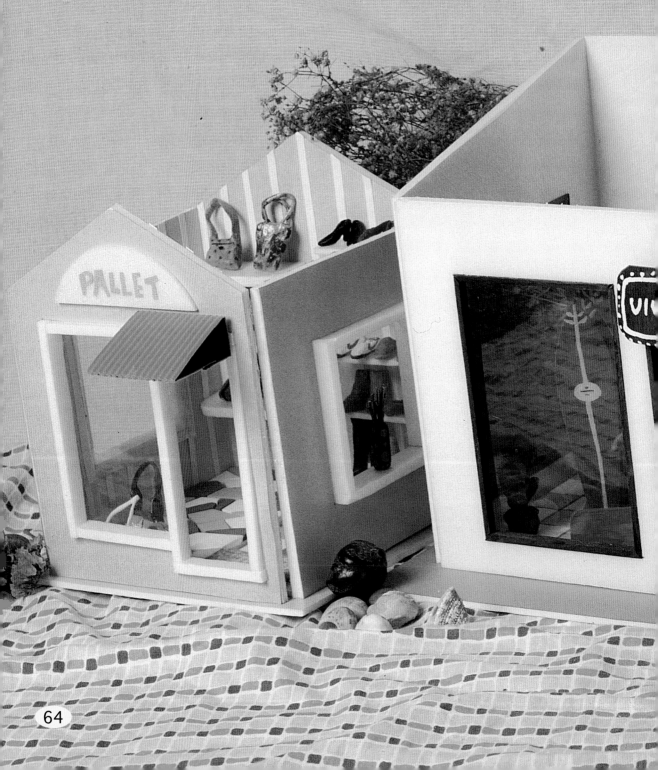

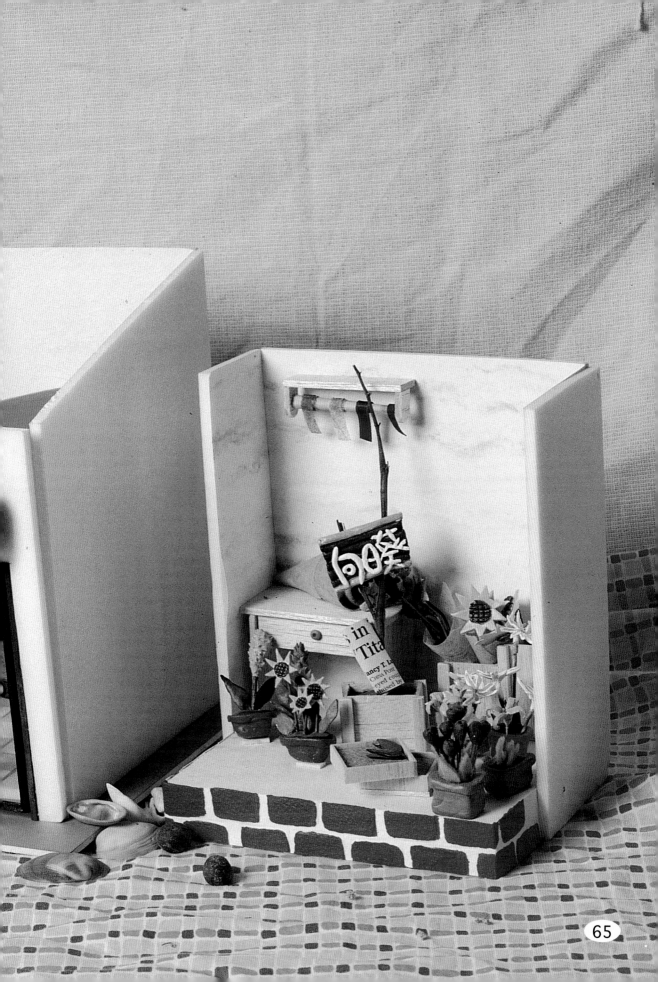

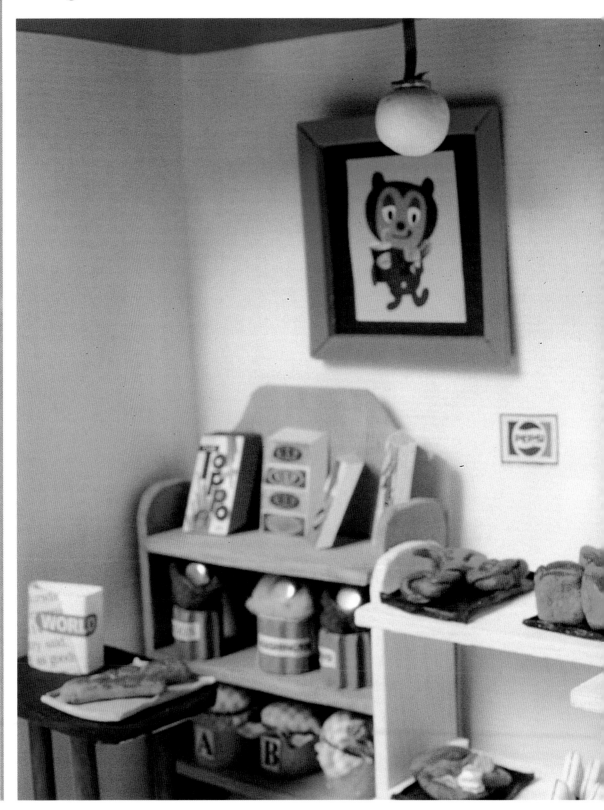

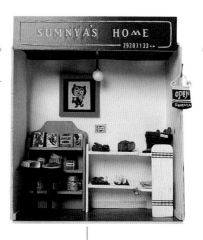

桑妮亞的
麵包坊

Sunnya's bakery

剛出爐的香Q麵包

奶酥的濃郁氣味縈繞在整個坊店裡

這是桑妮亞的麵包坊

從開店之始便全年無休

二十四小時不打烊

沒有加盟連鎖

是一家獨一無二的麵包坊

就位在桑妮亞的房間裡

小圓木桌上

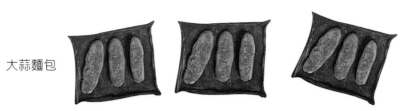

SHOP

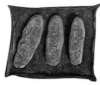

大蒜麵包

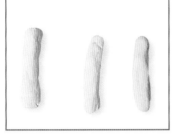

1 將紙黏土揉成長條狀。

2 以鑷子壓切。

3 最後塗上色並以綠色來點飾即完成。

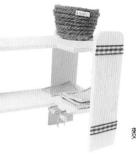

麵包架

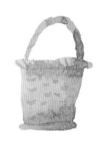

糖罐

1 以通心草做為罐身。

2 將一端削成圓形。

3 剪一方形花布，以鐵絲捆緊即完成。

68

牛角麵包

1 將紙黏土切成三角形。

3 捲起後做彎曲形狀。

2 由三角形的底部向尖端捲起。

4 最後塗上色即完成。

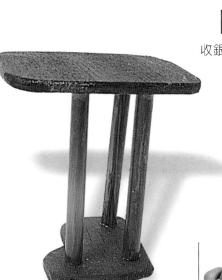

收銀檯

1 其構成的材料為飛機木及吸管。

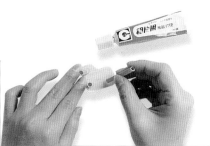

2 以膠水來接著吸管與飛機木。

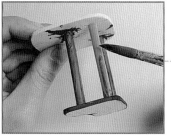

3 最後塗上壓克力顏料即完成。

桑妮亞的麵包坊 Sunnya's bakery

SHOP

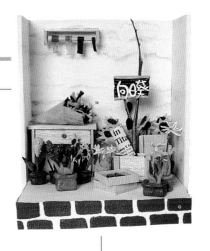

向日葵花店

Sunflower flowershop

鳥語花香在向日葵

爭妍鬥艷的

只為了獲得青睞的一眼

買花

是為了心情

賞花

是讓心情更有感覺

我在情人節當天買了一間花店

為的是

讓自己每天都有好心情

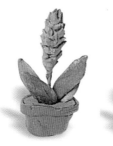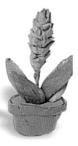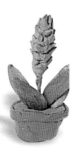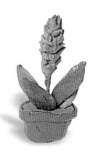

風信子

1 先將紙黏土揉成橢圓形狀，且以鐵絲做為支幹。

2 以剪刀剪出花叢的感覺。

3 最後以葉子捲上鐵絲後即完成。

工作桌

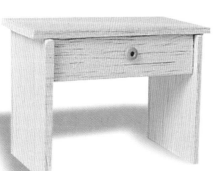

1 分解圖。

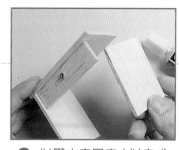

2 以膠水來固定之以完成。

花束

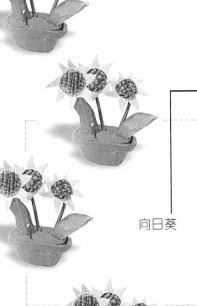

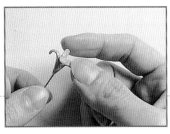

1 先剪裁下一塊包裝紙捲
成錐狀。

3 以大頭釘為支幹，做成了
百合花。

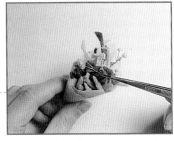

2 把棉花塞於底部再填上不
織布。

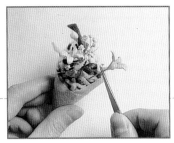

4 最後插上乾燥花的裝飾即
完成。

向日葵

1 將紙黏土裁成放射狀的
花形。

3 以鐵絲做其支幹黏附於背
面。

2 花蕊部分的作法則是於圓
形上裁切格子條紋。

4 待乾後塗上色即完成。

向日葵花店 Sunflower flowershop 73

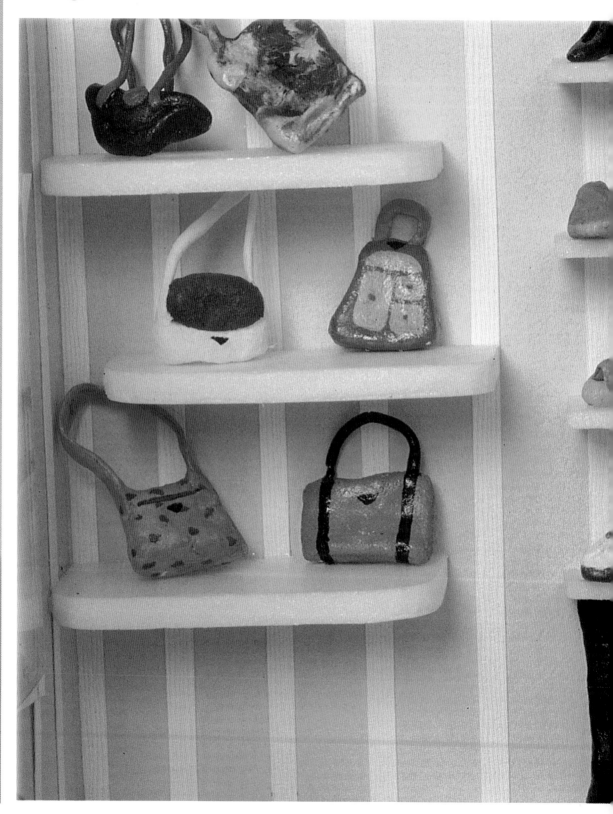

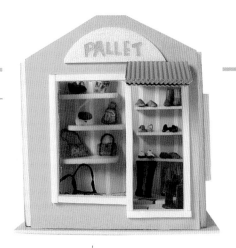

Palle的店

Palle's shop

PRADA DKNY LV

名牌精品的大集合

NIKE DrMartin 勃肯鞋

集合風行的名牌鞋子

有慢跑鞋 高跟鞋 涼鞋

各種舒適的健康鞋

Pallet的店小巧的外觀

更吸引了目光

我們也一起進來走一走吧！

SHOP

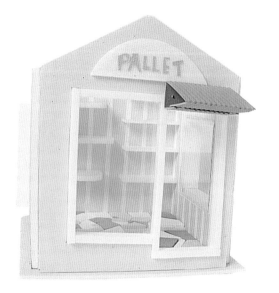

店面

1 以珍珠板為基本做出屋形。

2 裱上色紙後於其鏤空處貼上賽璐璐片。

3 將泡棉裁切成不規則形狀。

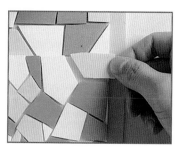

4 交錯著顏色並貼附於珍珠板上成為地磚。

皮包

1 捏出皮包的形狀。

3 揉出二條細長的紙黏土，做為皮包的背帶。

2 再附上一塊三角形的皮包蓋子。

4 塗上色後噴上亮光漆即完成。

靴子

1 將紙黏土捏成靴子形狀。

2 將紙黏土捏成靴子形狀。

3 以鑷子刻劃出鞋帶孔及其布邊。

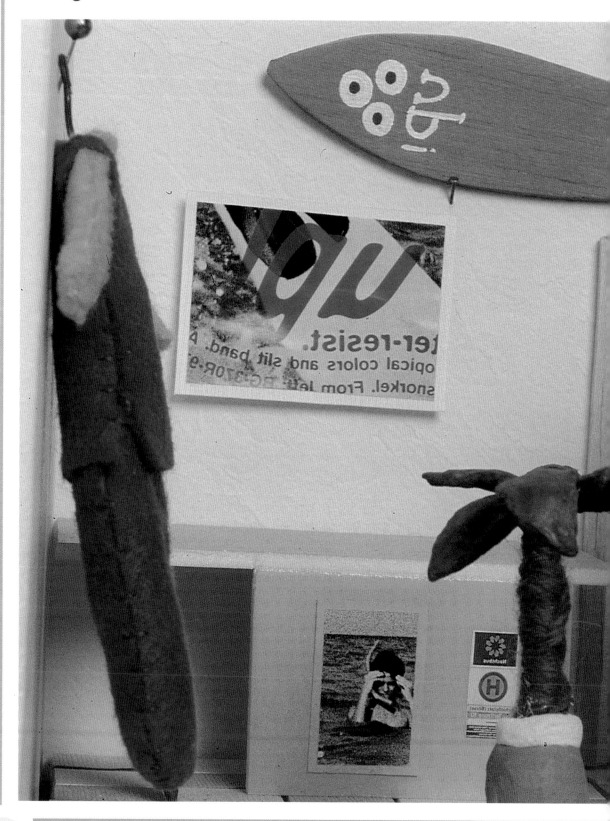

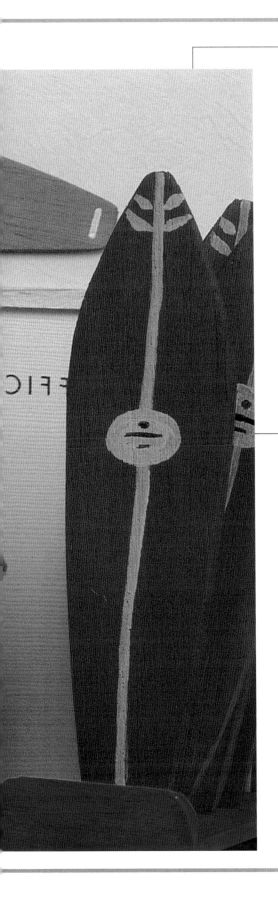

沖浪板店

Surfing board
shop

乘著風浪披著豔陽

浪花拍擊在沖浪者身上

黝黑的健康膚色

在蔚藍的海上顯得格外耀眼

在沖浪板店裡

有著海洋的鹹澀味道

和歡愉興奮的夏日心情

在這個炎夏裡

繼續的漫延

沖浪板

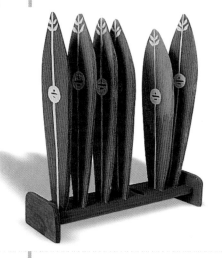

1 將飛機木裁成沖浪板的形狀。

2 以砂紙磨出其曲面。

3 最後再以壓克力顏料塗飾之。

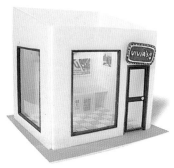

店面

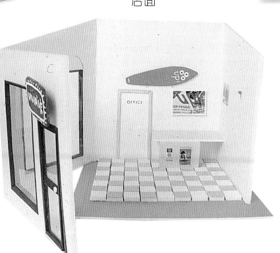

1 將珍珠板裱上色紙後做裁切。

2 於其背面黏貼雙面膠。

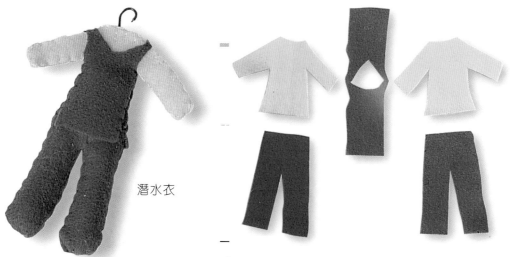

潜水衣

1 以不織布裁下褲子、背心及潜水衣。

2 將其邊緣縫合，並翻回正面。

3 填充棉花於其內。

4 依序完成褲子、潜水衣，再套上背心。

盆栽

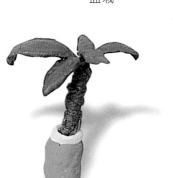

1 以鐵絲做為支幹，並以毛線捆之。

3 最後將其插入做好的花盆中。

2 將紙黏土捏成葉子形狀並附著於彎曲的鐵絲上。

4 待乾後，塗上顏色即完成。

沖浪板店 Surfing board shop

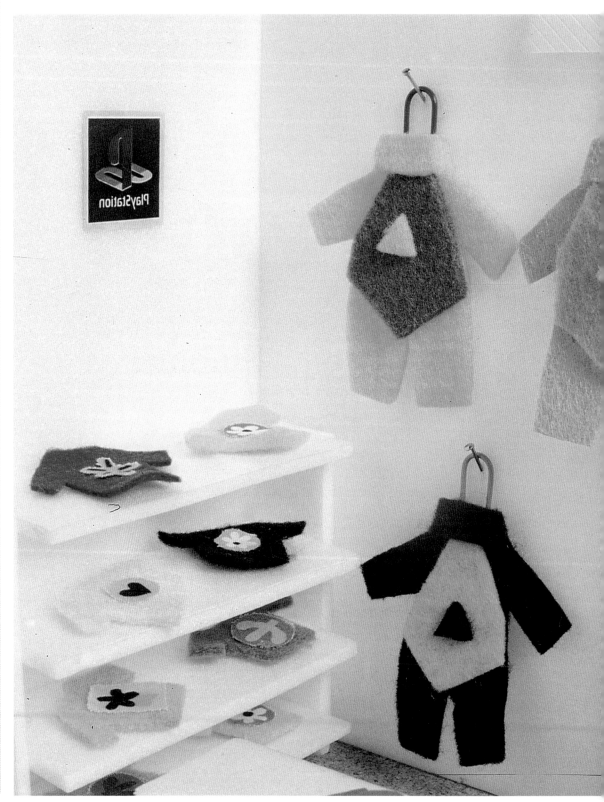

夏日浮潛

Summer
shallow diving

最愛在夏天

套上浮潛的配件

做一趟驚奇的水中歷險

讓眼界大開

讓肌膚和海水交融

和陽光大自然做光合作用

SHOP

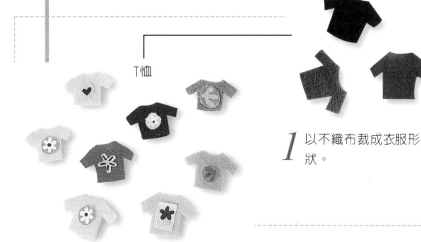

T恤

1 以不織布裁成衣服形狀。

2 剪下碎花布上的小花圖形，並直接黏貼於適才剪下的不織布上。

衣櫃

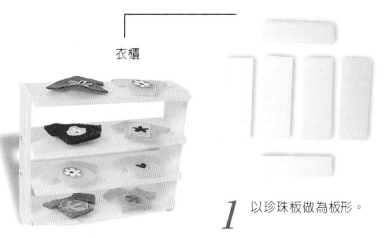

1 以珍珠板做為板形。

2 利用保麗龍膠黏合。

3 以大頭釘固定之。

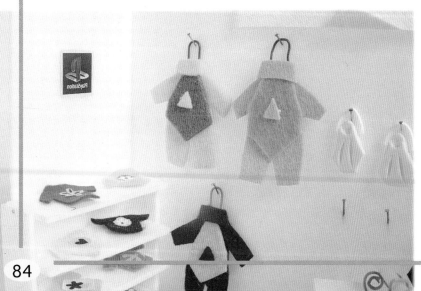

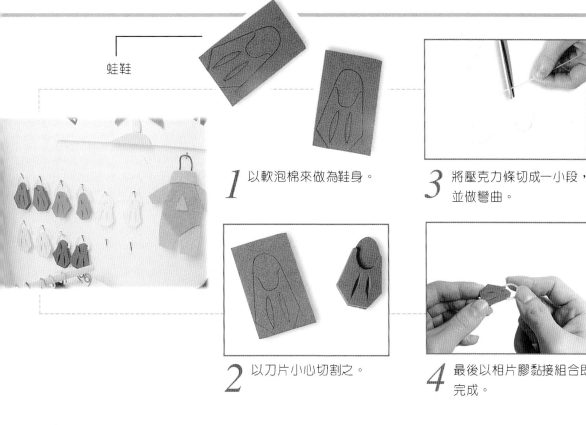

蛙鞋

1 以軟泡棉來做為鞋身。

2 以刀片小心切割之。

3 將壓克力條切成一小段，並做彎曲。

4 最後以相片膠黏接組合即完成。

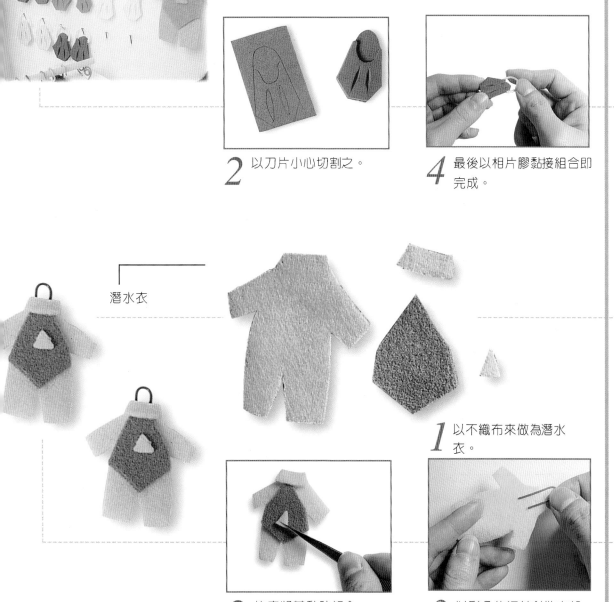

潛水衣

1 以不織布來做為潛水衣。

2 依序將其黏貼組合。

3 以彩色的迴紋針做衣架，並黏貼於其背面。

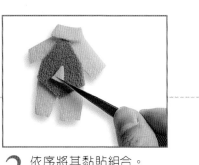

夏日浮潛 Summer shallow diving

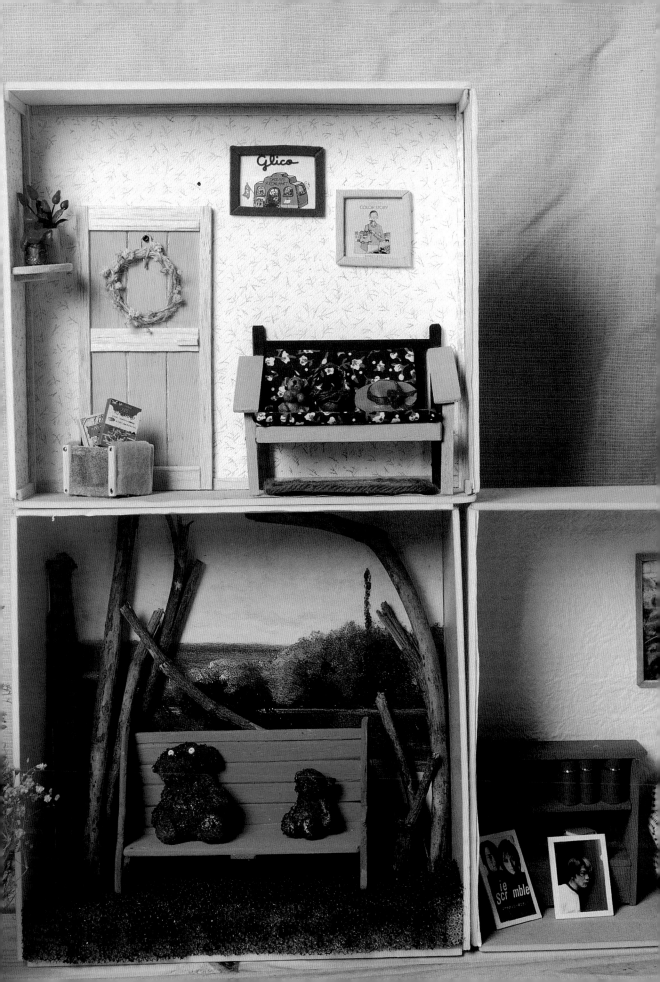

3

The others

下課後寧靜的教室

留下滿桌的課本和文具

小型的網球場

有激賽時的熱鬧氣氛

印象中的完美小屋

充滿了想像

還有各種風格的櫥窗造景

讓我們的創意加了滿分

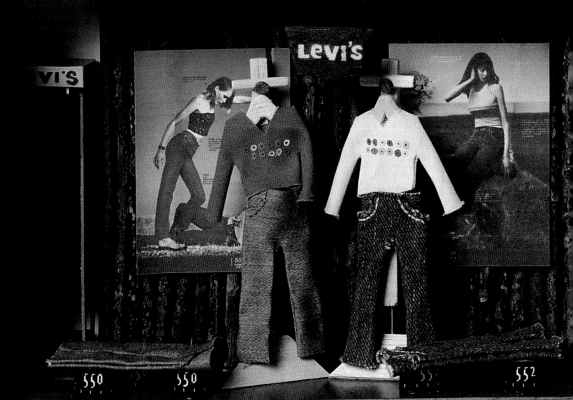

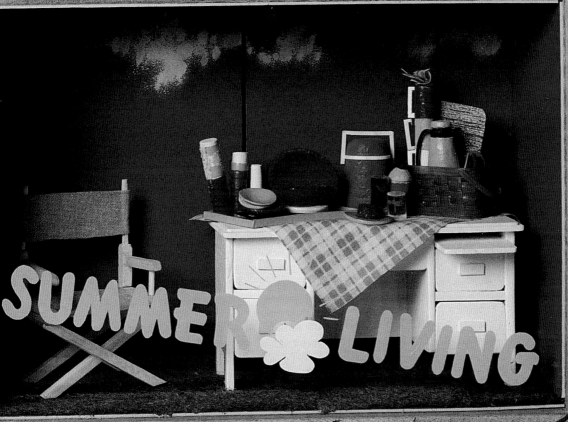

SUMMER LIVING

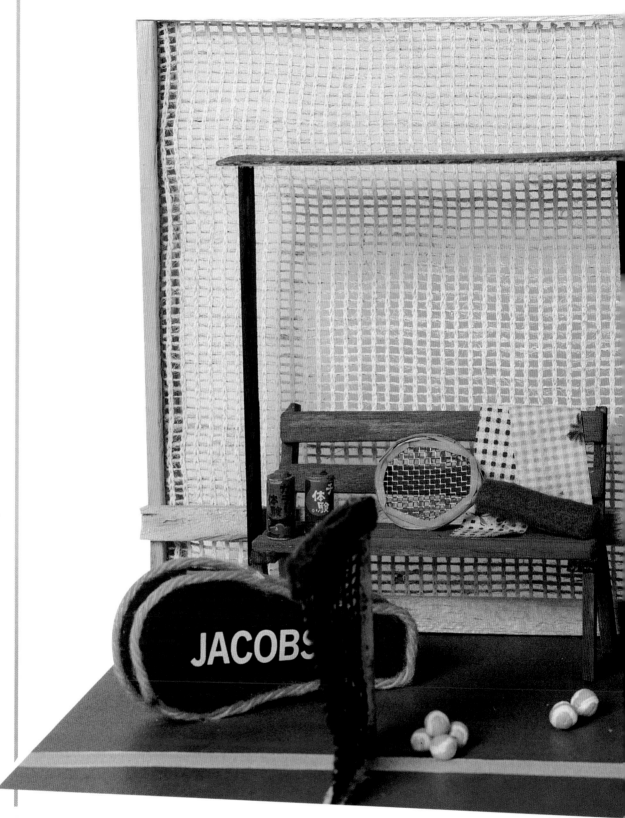

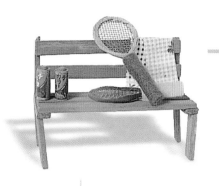

網球場

Tiennis court

球拍 網球 和球場

汗水 豔陽 和藍天

球場上剛結束了一場激昂的奮戰

球場邊的喧騰也寂靜了下來

剩下的

是一陣陣的徐風而來

夾雜著失落

更摻錯著更多的希望

THE OTHERS

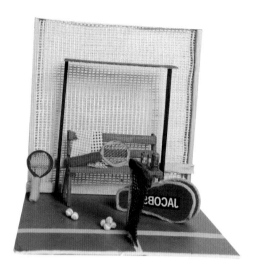

網球場

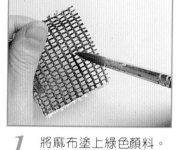

1 將麻布塗上綠色顏料。

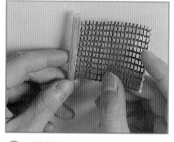

2 吸管做為欄網的支架。

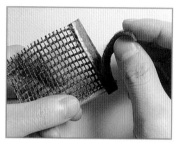

3 以不織布來加強完成了欄網。

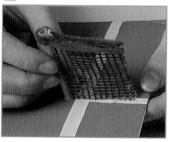

4 最後將其插入珍珠板後即完成。

網球拍

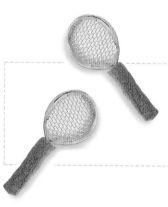

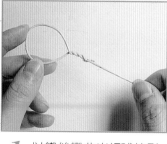

1 以鐵絲彎曲出網球拍形狀。

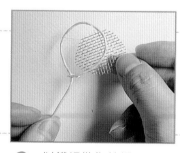

2 以鐵網做為拍網。

網球套

1 以不織布做為網球套。

2 其黏接處以膠水黏合。

3 於接合處以毛線修飾之。

4 再貼上雜誌紙和繡線做成
的拉鏈即完成。

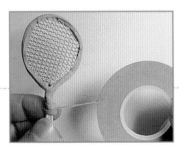

3 以線貼來貼飾網球拍的邊
框。

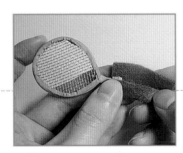

4 以不織布來做拍桿。

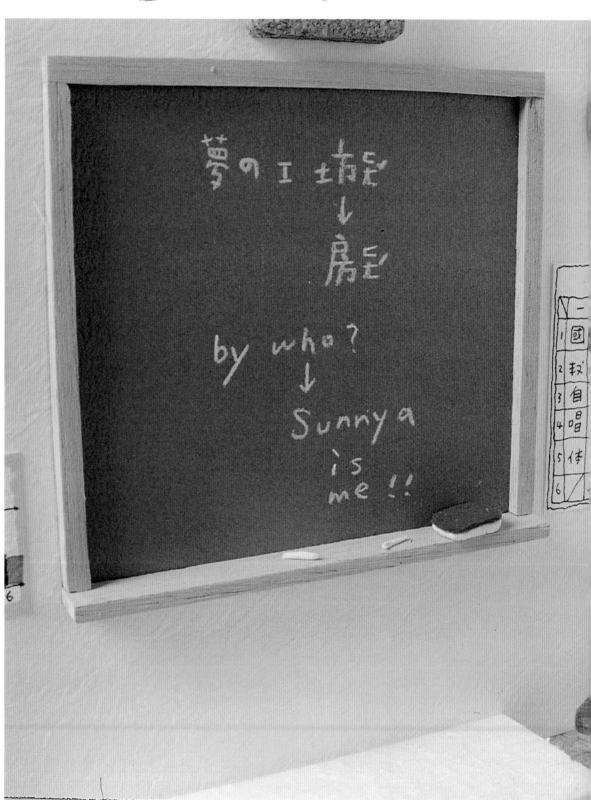

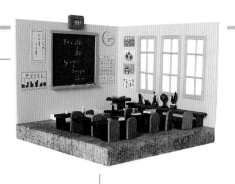

下課十分鐘

Class break of
ten minutes

上課 翹課 下課

開學 放假 停課

真是等的不耐煩了

別人的春假只有一個禮拜

我卻每天都是兒童節

下課十分鐘裡

我哪兒都不去

一個人做我的白日夢

THE OTHERS

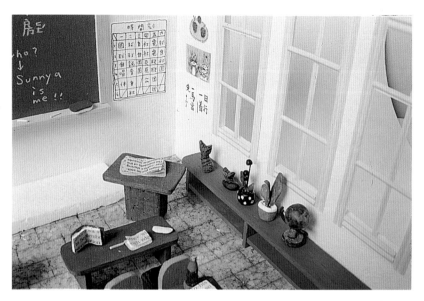

教室

1 將窗戶的部分以鏤空處理。

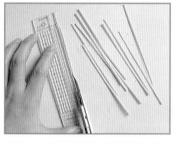

2 再於珍珠板上貼覆上色紙。

3 以瓦楞紙來作為窗框。

盆栽

1 捏出盆栽的形狀。

2 以不規則的扇形插入盆栽內。

書本

1 捏一塊方形紙黏土，以一色紙貼附於外表。

2 將剪下的報紙貼於書本的封面。

3 利用鑷子於紙黏土的周邊劃些線條。

課桌椅

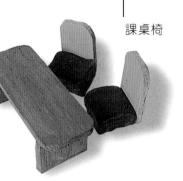

1 課桌椅由飛機木及紙黏土來表現。

2 以砂紙磨出其圓滑的桌角。

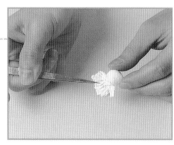

3 以鑷子於扇形的紙黏土上做隨性的夾捏。

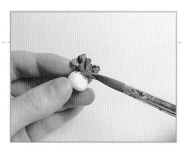

4 給上顏色後即是鮮麗的盆栽了。

THE OTHERS

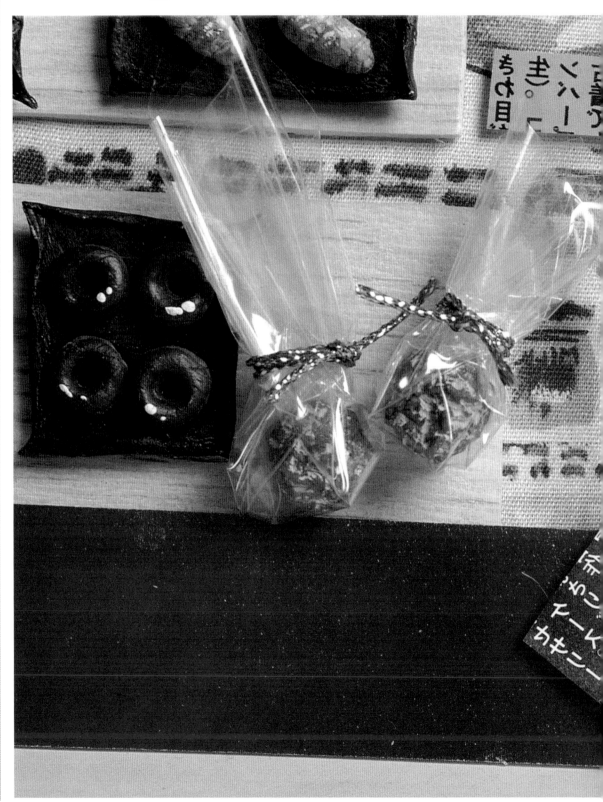

98

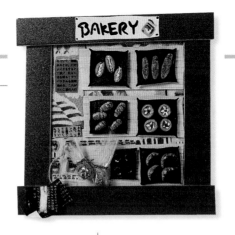

麵包店

Bakery

麵包店的上架貨品翎銀滿目

有甜甜圈 奶油麵包 餅干包裹

和水果麵包等等

就在屋裡的某面牆上

一直保持著最初的新鮮

和一點淡淡情懷

THE OTHERS

底架

1 以珍珠板為骨架。

 水果麵包

2 於背景裱上花布。

3 依序組合,可以泡棉膠來墊出層次

 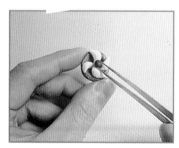

1 將紙黏土捏成碗狀,並上色。

2 水果部分則個別做出,並上色。

3 待乾後,一一組合,再以亮光漆修飾之。

餅干包裹

1 將紙黏土揉成一小團。

3 繪上餅干的顏色。

2 以鑷子於適才的圓團上隨興的擢洞。

4 最後以透明塑膠袋來包裹,並以金色緞帶綑之。

水果麵包

1 將塑膠袋捲成錐狀,並於尖端剪出一小缺口。

2 以紙黏土和水成糊狀後置於錐形袋內。

3 將其用力擠壓,即成了極細的長條狀。

THE OTHERS

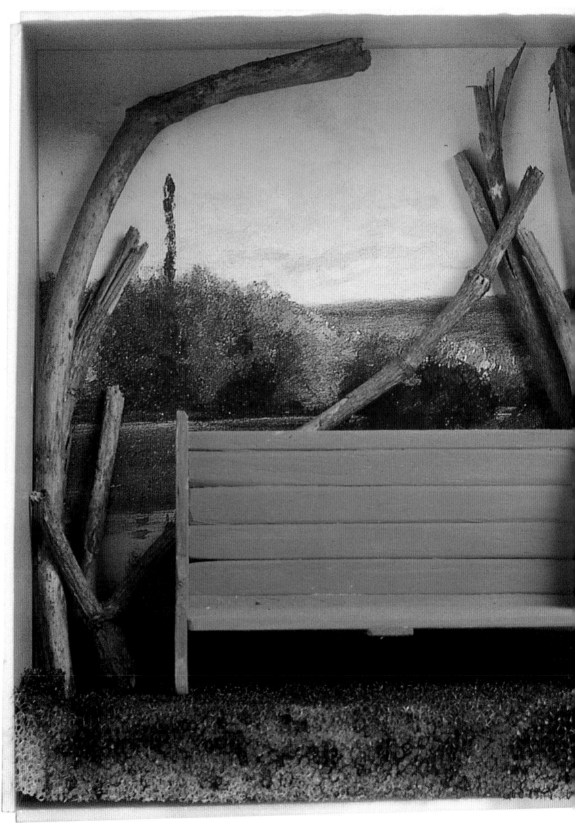

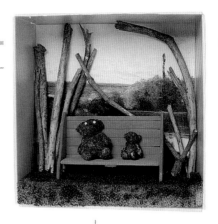

小熊森林

Woods of bears

在森林裡的空氣中

進行著無憂無慮的光和水的交流

陽光和綠蔭忽明忽滅的影子變化

純實樸拙的綠色木椅

小熊坐在其上不發一語

這是小熊的森林

THE OTHERS

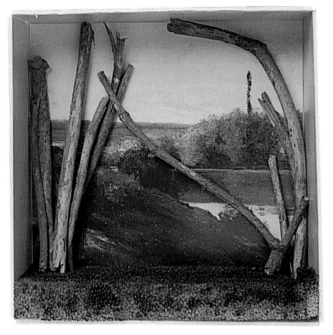

方框

1 將搜集到的枯枝晾乾,並修剪。

2 將生化棉剪出適當的大小。

3 塗上壓克力顏料來當作草地。

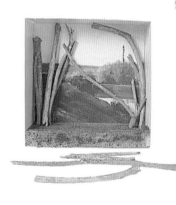

木椅

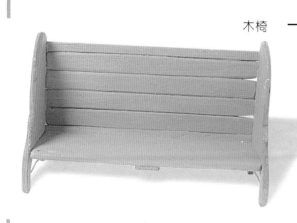

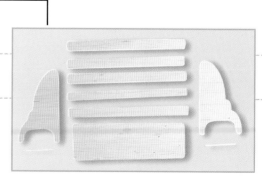

1 先畫出木椅的分解圖。

小熊

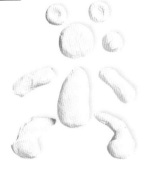

1 將小熊分解為幾個部分捏出造形。

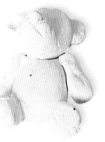 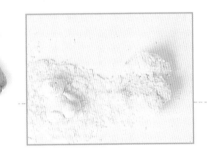

2 於接合處和水黏合。

3 待乾後塗上膠水,舖上麵包粉。

4 眼睛以小珠珠來表現,鼻子則未上麵包粉。

2 將切割下來飛機木以膠來黏貼即可。

3 然後漆上顏色,即完成。

小熊森林 Woods of bears

THE OTHERS

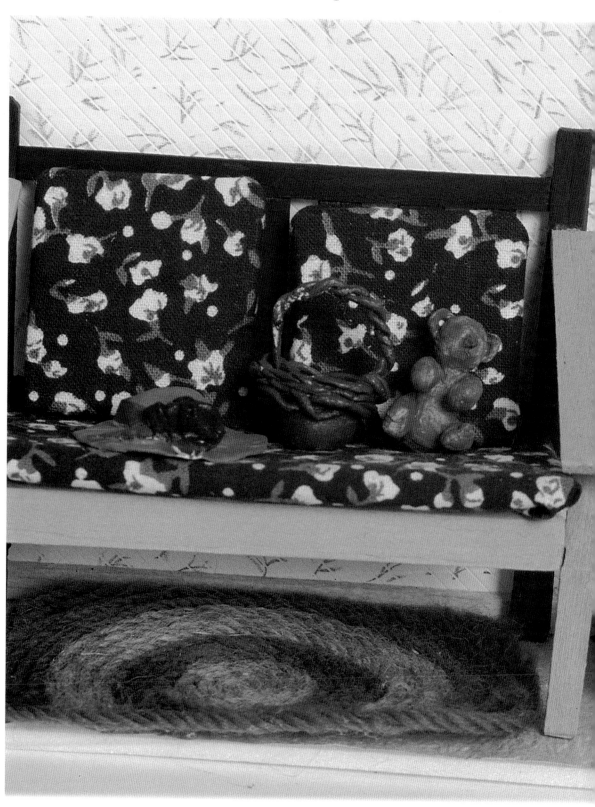

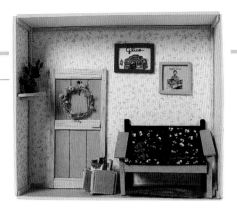

空中夢想家

Dreamer on air

夢想伴著希望

希望隨著夢想

我不做白日夢

我在午后沒有夢想

停擺思緒是為了讓頭腦更清晰

夢想家無須太多理由

活著是因為希望

希望是為了夢想

THE OTHERS

方框

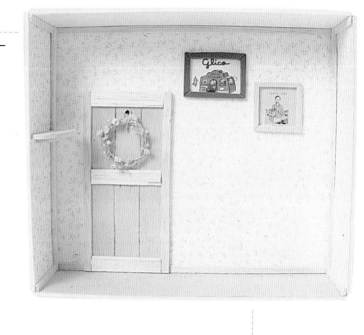

1 以珍珠板來做為其框架。

2 色紙上繪出小花來當做壁紙。

3 裱上壁紙後以保麗龍來接合四個邊,並以紙膠固定。

地毯

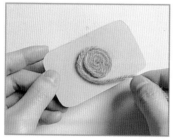

1 於色紙上塗上膠水,並黏上毛線。

2 待黏貼完成後剪下,並於周圍框上毛線,即完成。

108

雜誌

雜誌架

1 封面則由雜誌上剪下，並黏貼於色紙上。

2 以珍珠板來當作內頁黏合即完成。

1 先做出木框骨架，並以大頭釘固定。

2 分別以不織布、包裝紙以裝飾之。

玫瑰花

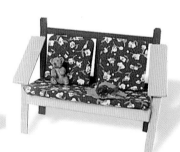

1 先將紙黏土搓壓成細長條形狀。

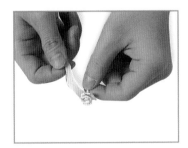

2 於一端搓繞成柱狀後，一邊旋轉一邊向外反折。

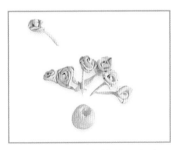

3 將玫瑰組合於花盆內上色即完成。

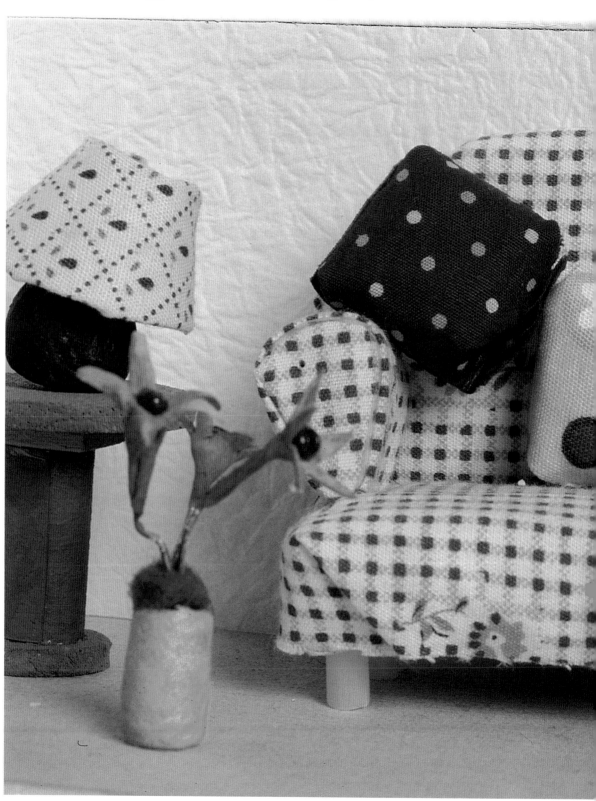

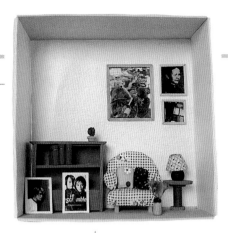

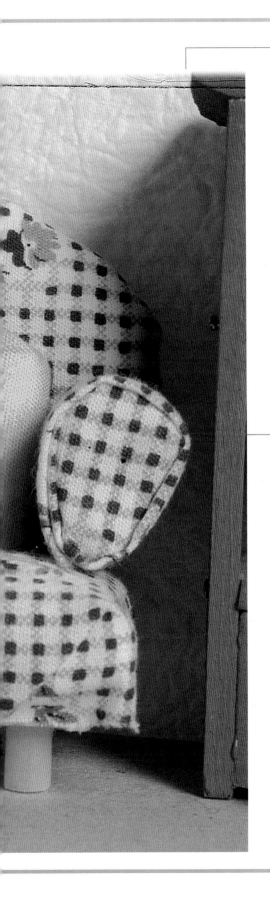

我的小窩

My house

小巧空間裡

檯燈的溫柔氣質依著厚實的圓木桌

沙發椅的憂鬱裡

懷抱著兩個俏皮的抱枕

粉紅色的書櫃

說明了這裡的詭異和爛漫

這是我的小窩

沒有人住

THE OTHERS

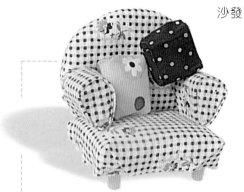

沙發

1 以珍珠板來做其架構。

2 以碎花布來包裝之。

3 以大頭釘固定之。

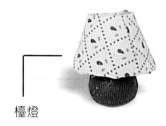

檯燈

1 以紙片彎成錐狀當做為燈罩。

2 以碎花布來包裝之。

3 以鐵絲來支撐燈罩與燈座之間。

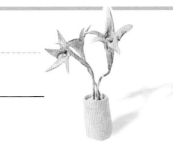

盆栽

1 以大頭釘做為支幹，附上紙黏土。

2 將紙黏土壓捏成錐狀，並以剪刀修剪出造型。

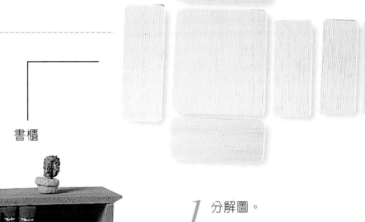

書櫃

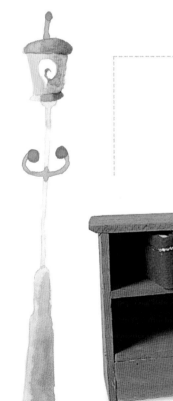

1 分解圖。

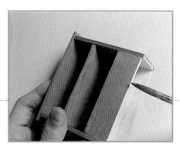

2 以大頭釘來固定之。最後塗上顏色即可。

我的小窩 My house

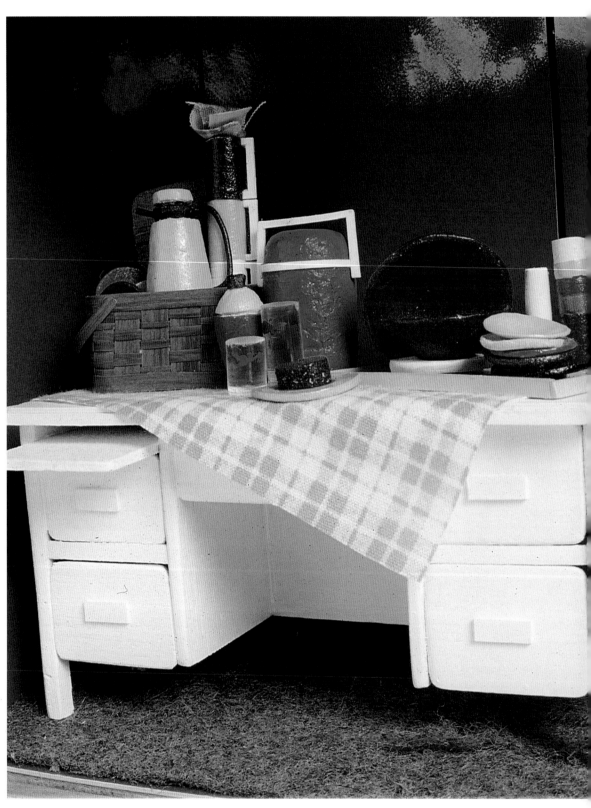

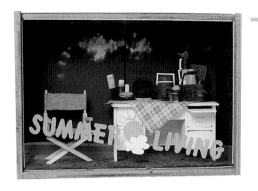

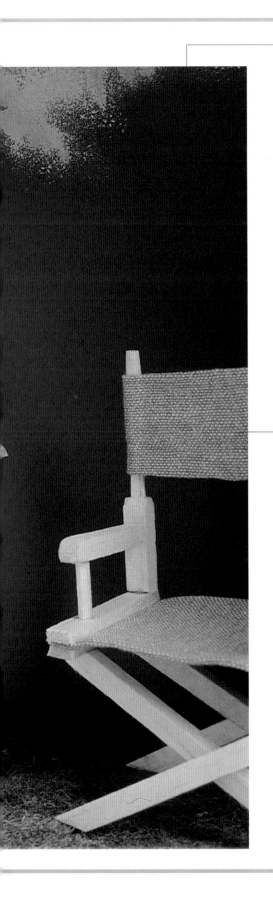

艷夏生活

Summer living

獨愛四季中的Summer

也許是因那藍藍的天

沁涼的海水和慵懶的心情

玻璃杯中的冰塊和著酸甜檸檬水

像極了在Summer中的享受

我的夏日生活

沒有秋天的煩惱

THE OTHERS

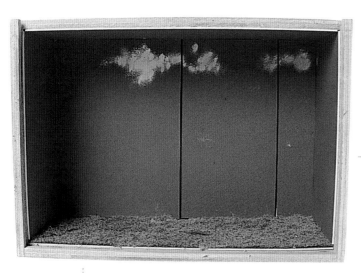

背景框

1 原木框

2 草坪部分可利用菜瓜布來表現。

3 以棉花沾拭白色顏料來表現雲彩。

導演椅

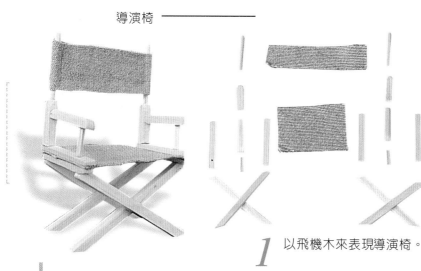

1 以飛機木來表現導演椅。

2 並以砂紙磨出圓角。

水壺

冰筒

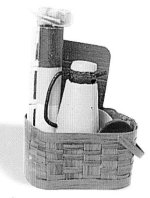
木箱

1 以紙黏土來表現壺身,並以砂紙磨之。

1 將保麗龍切成冰筒形狀。

1 將木紋貼紙裁成長條以編織。

2 以壓克力條來表現手把及壺嘴的部分。

2 以砂紙將其表面磨出光滑面。

2 於上下邊緣加以框飾。

3 最後塗上顏色即完成。

3 最後手把的部分以紙表現之。

3 最後加上飛機木做成的蓋子即完成。

THE OTHERS

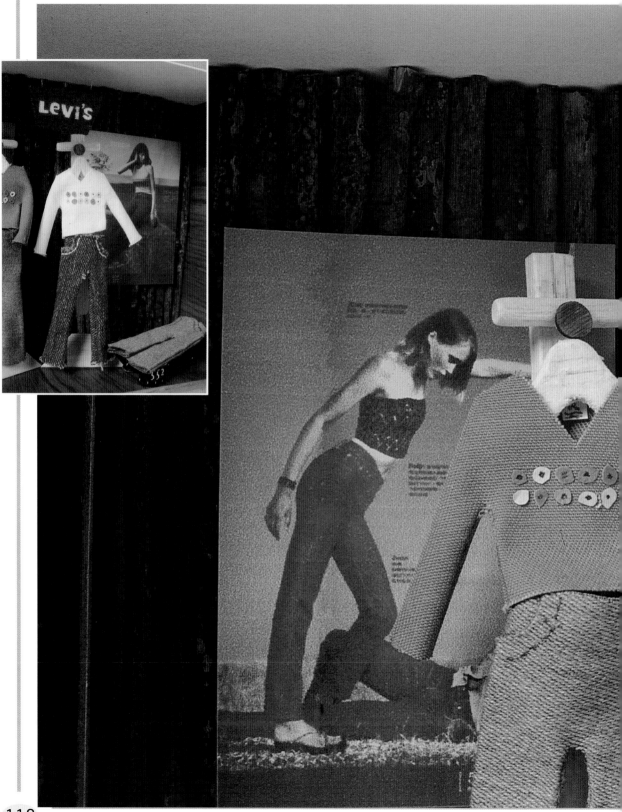

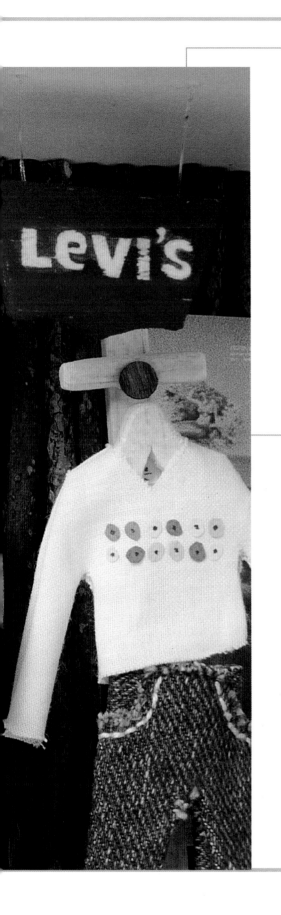

Levi's
專賣店
Levi's wholesale store

不知道什麼原因

大家都有一件這個牌子的牛仔褲

由於如此

我們成了好朋友

一直穿到破了

感情更像穿牛仔褲哲學一樣

"越舊越有質感"

THE OTHERS

關於黑色
About black

黑髮、黑眼珠子、我愛吃慕尼黑蛋糕，我不是黑人，我卻酷愛黑膚色；沒有黑心腸，於是我不在黑名單；生命是眩目的，誰在黑暗裡分不清，關於黑色的道理？

茫然
At a loss

酒精的麻痺作用，是要讓自己更茫然還是更清晰；在醉酒邊緣的記憶還是清醒的。酒醒後的自己，除了更茫然，只剩宿醉的痛苦。

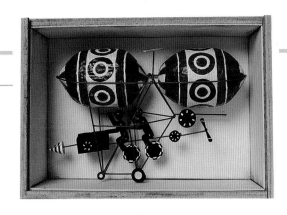

天空之城

City of sky

從小的純真夢想

其實一直都在心靈滋長著

夢想有一個桃花源

一個綺麗的無人國度

於是我乘著風在天際遨遊

希望可以看的見

夢想中的天空之城

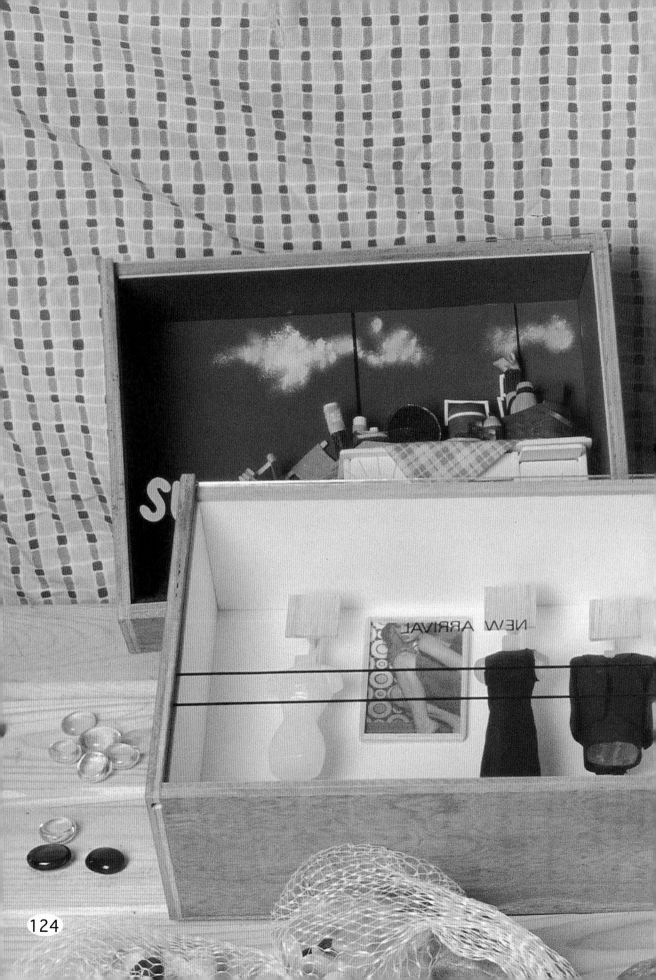

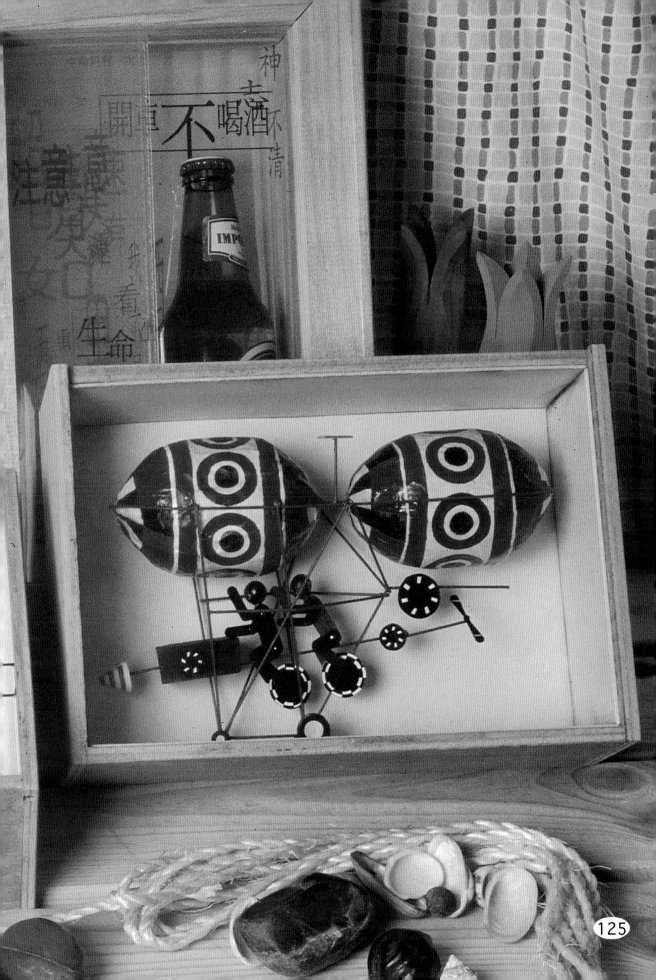

Application

應用百分百

日曆

卡片

手提袋

飾品

相框

紙盒和裝飾品

都有紙黏土小品的巧心裝飾

生活變得更有創意

更有價值

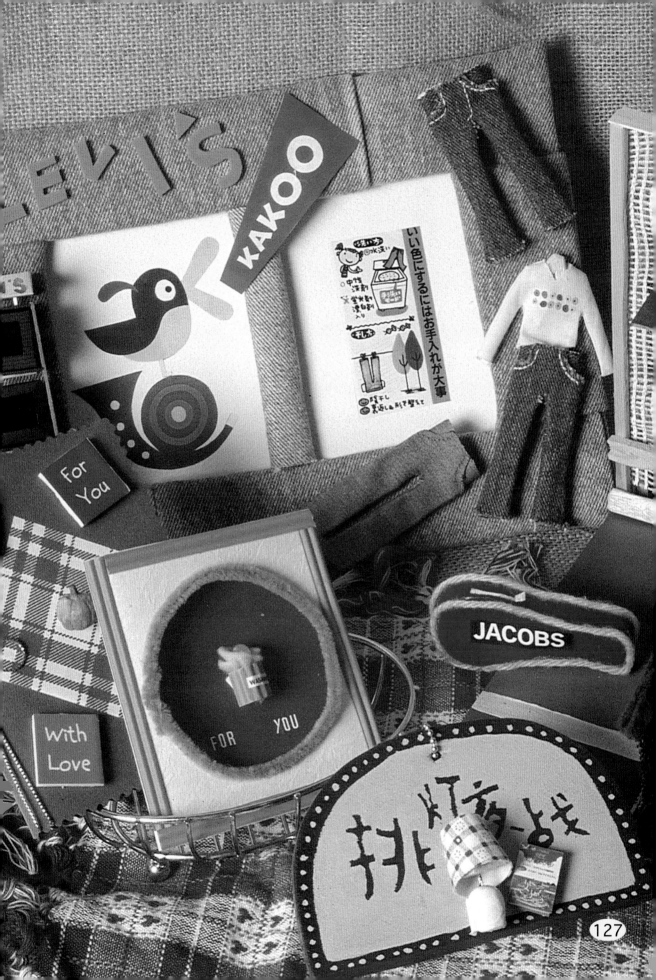

Application

日曆

把一年的每一個月

裝飾上自己的心情

春天的新生力量

夏日的熱情洋溢

秋風的陣陣落葉

還有寒冬的溫馨暖意

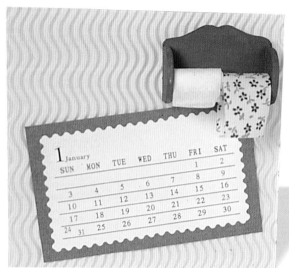

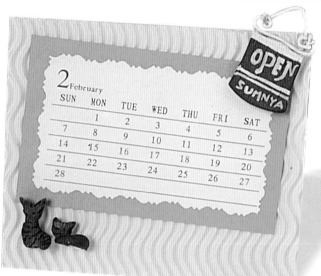

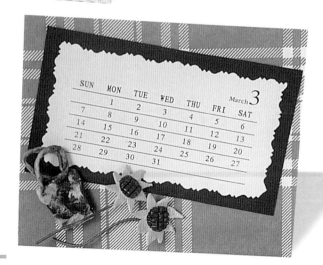

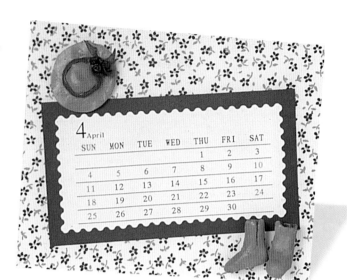

4 April

SUN	MON	TUE	WED	THU	FRI	SAT
				1	2	3
4	5	6	7	8	9	10
11	12	13	14	15	16	17
18	19	20	21	22	23	24
25	26	27	28	29	30	

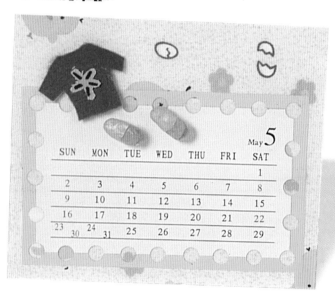

May 5

SUN	MON	TUE	WED	THU	FRI	SAT
						1
2	3	4	5	6	7	8
9	10	11	12	13	14	15
16	17	18	19	20	21	22
23 30	24 31	25	26	27	28	29

Pi Pi Pi

piyo?

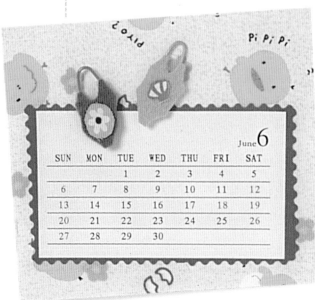

June 6

SUN	MON	TUE	WED	THU	FRI	SAT
		1	2	3	4	5
6	7	8	9	10	11	12
13	14	15	16	17	18	19
20	21	22	23	24	25	26
27	28	29	30			

Application

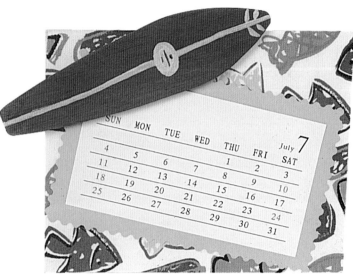

SUN	MON	TUE	WED	THU	FRI	July 7
						SAT
4	5	6	7	1	2	3
11	12	13	14	8	9	10
18	19	20	21	15	16	17
25	26	27	28	22	23	24
				29	30	31

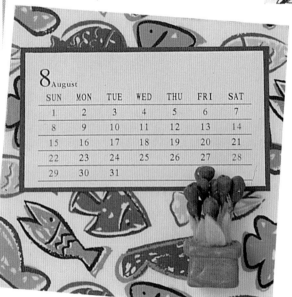

8 August

SUN	MON	TUE	WED	THU	FRI	SAT
1	2	3	4	5	6	7
8	9	10	11	12	13	14
15	16	17	18	19	20	21
22	23	24	25	26	27	28
29	30	31				

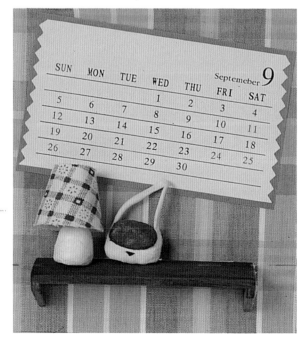

SUN	MON	TUE	WED	THU	Septemeber 9	
					FRI	SAT
5	6	7	1	2	3	4
12	13	14	8	9	10	11
19	20	21	15	16	17	18
26	27	28	22	23	24	25
			29	30		

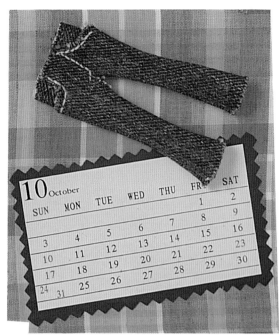

10 October						
SUN	MON	TUE	WED	THU	FRI	SAT
					1	2
3	4	5	6	7	8	9
10	11	12	13	14	15	16
17	18	19	20	21	22	23
24	25	26	27	28	29	30
31						

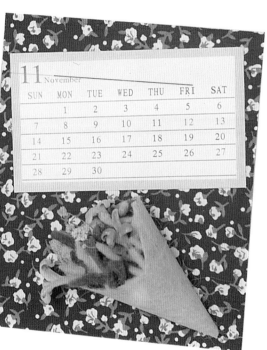

11 November						
SUN	MON	TUE	WED	THU	FRI	SAT
	1	2	3	4	5	6
7	8	9	10	11	12	13
14	15	16	17	18	19	20
21	22	23	24	25	26	27
28	29	30				

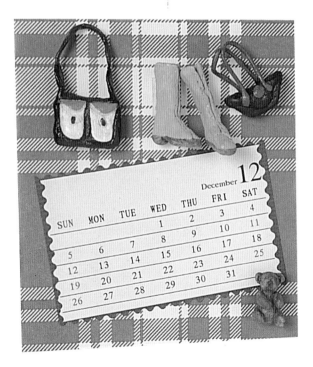

December 12						
SUN	MON	TUE	WED	THU	FRI	SAT
			1	2	3	4
5	6	7	8	9	10	11
12	13	14	15	16	17	18
19	20	21	22	23	24	25
26	27	28	29	30	31	

Application

卡片

利用小小裝飾品來作為主題

將它們做為一張張可愛的卡片

不須多少時間

我們也可以成為DIY大師

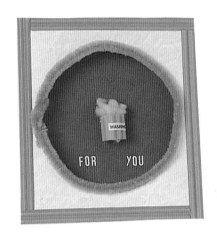

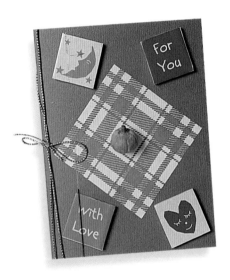

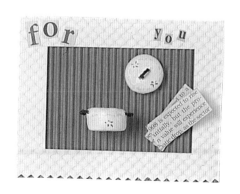

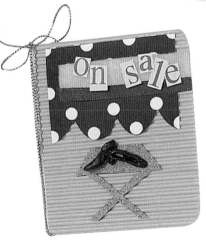

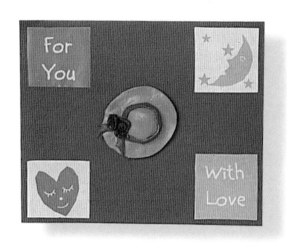

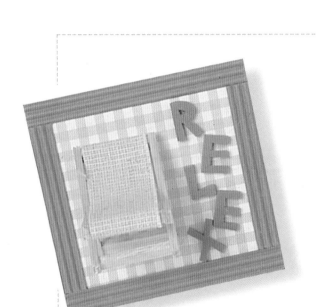

Application

手提袋

將購物的手提袋廣加利用

做出屬於自己的事務袋

可愛的造型

加上自己的創意

讓所有可以利用的東西

在自己的巧心之下

變的更有價值

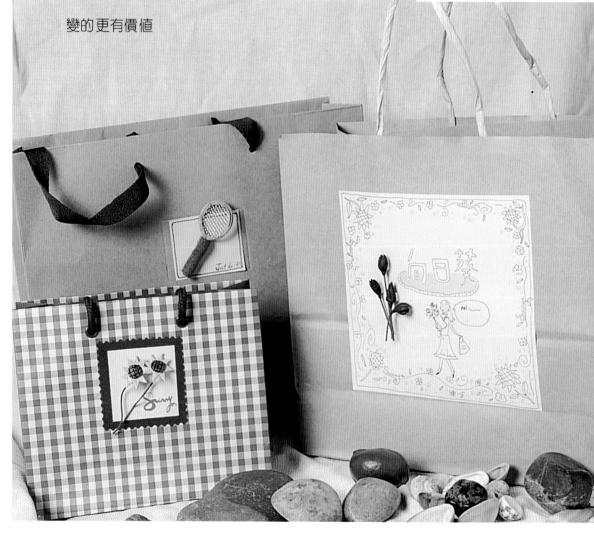

書夾 磁鐵

小小的夾子和磁鐵

也可以發揮極大的創意

黏上較小的裝飾

即讓原本的面貌

煥然一新

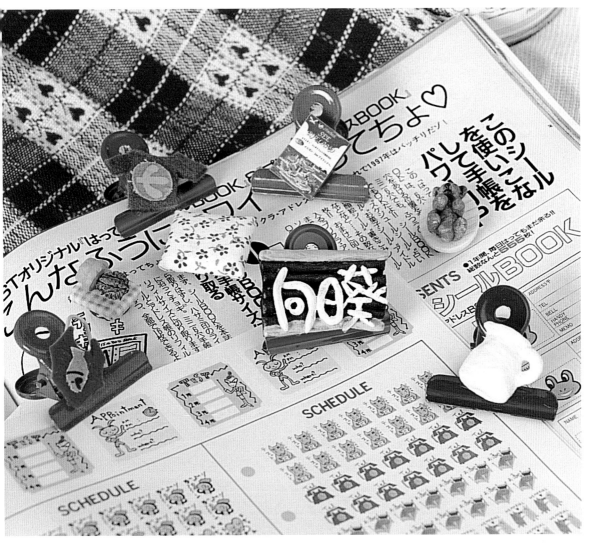

Application

紙盒

我們先將平日不用的紙盒

鐵盒換上新衣後

以色筆稍作裝飾

再貼上各種裝飾性的小品

可當作飾品盒

或可將它當做禮物盒

也是不錯的創意

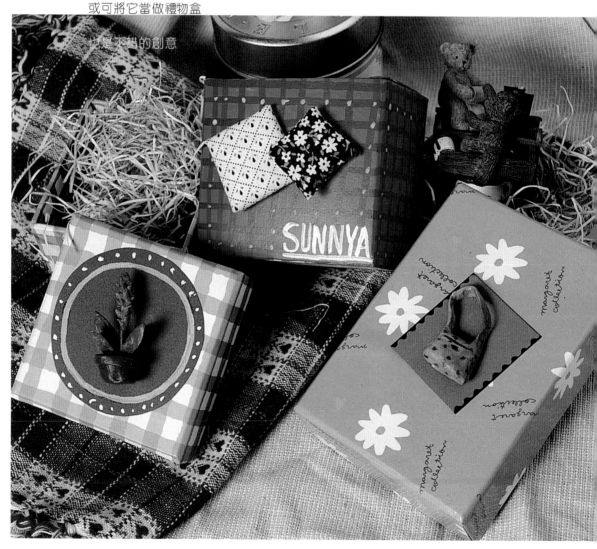

相框

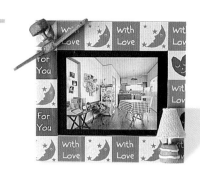

把收集的回憶

加上可愛的外框

成了一個個豐富的相框

熱鬧的回憶

讓我們不禁更加珍惜現在的擁有

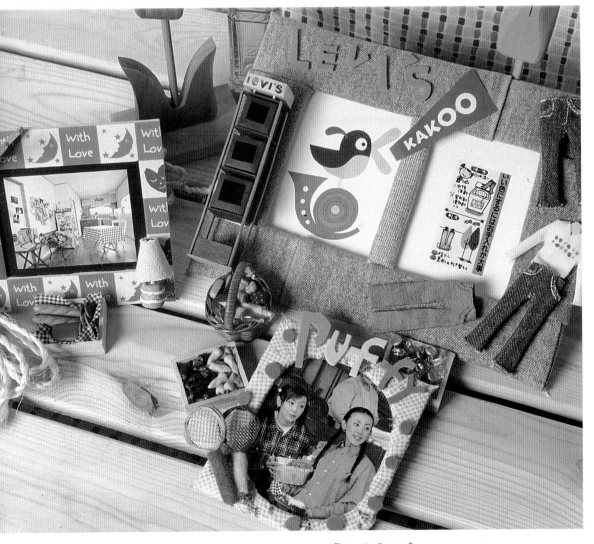

吊牌

利用飛機木或紙板

及上小鍊子或彩繩

吊於門上 牆上等地方以標誌

或成為裝飾

都可以讓生活環境

變得更多彩多姿

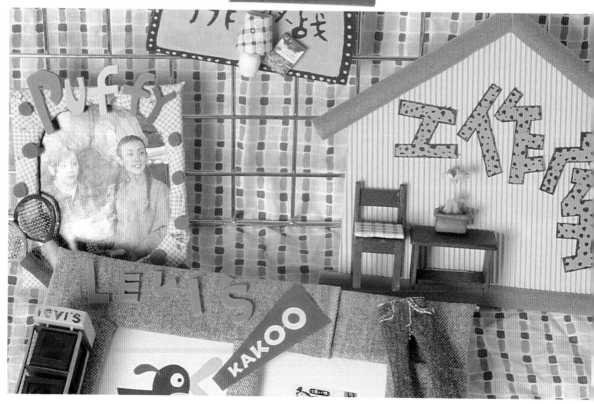

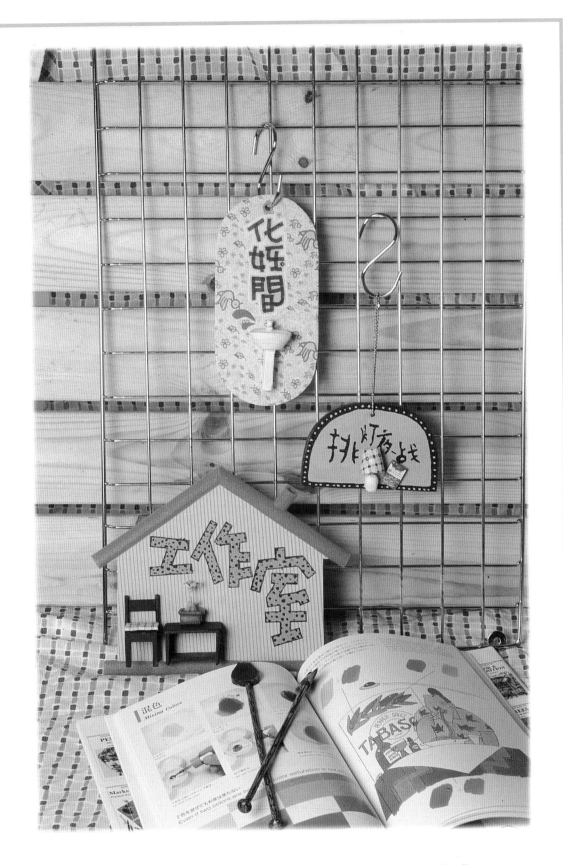

名家創意

海報 包裝 識別 設計

北星圖書 新形象 震憾出版

名家序文摘要

● 名家創意識別設計

陳木村先生（中華民國形象研究發展協會理事長）

這是一本用不同手法編排，真正屬於CI的書，可以感受到此書能讓讀者用不同的立場，不同的方向去了解 CI 的內涵。

● 名家創意包裝設計

陳永基先生（陳永基設計工作室負責人）

「消費者第一次是買你的包裝，第二次才是買你的產品」，所以現階段行銷策略、廣告以至包裝設計，就成為決定買賣勝負的關鍵。

● 名家創意海報設計

柯鴻圖先生（台灣印象海報設計聯誼會會長）

國內出版商願意陸續編輯推廣，闡揚本土化作品，提昇海報的設計地位，個人自是樂觀其成，並予高度肯定。

名家・創意系列 ❶

識別設計

——識別設計案例約140件

◎編輯部　編譯　◎定價：1200元

　　此書以不同的手法編排，更是實際、客觀的行動與立場規劃完成的CI書，使初學者、抑或是企業、執行者、設計師等，能以不同的立場，不同的方向去了解CI的內涵；也才有助於CI的導入，更有助於企業產生導入CI的功能。

名家・創意系列 ❷

包裝設計

——包裝案例作品約200件

◎編輯部　編譯　◎定價800元

　　就包裝設計而言，它是產品的代言人，所以成功的包裝設計，在外觀上除了可以吸引消費者引起購買慾望外，還可以立即產生購買的反應；本書中的包裝設計作品都符合了上述的要點，經由長期建立的形象和個性對產品賦予了新的生命。

名家・創意系列 ❸

海報設計

——海報設計作品約200幅

◎編輯部　編譯　◎定價：800元

　　在邁入已開發國家之林，「台灣形象」給外人的感覺卻是不佳的，經由一系列的「台灣形象」海報設計，陸續出現於歐美各諸國中，為台灣掙得了不少的形象，也開啟了台灣海報設計新紀元。全書分理論篇與海報設計精選，包括社會海報、商業海報、公益海報、藝文海報等，實為近年來台灣海報設計發展的代表。

精緻手繪POP叢書目錄

精緻手繪POP 廣告
精緻手繪POP業書①
簡 仁 吉 編著
●專為初學者設計之基礎書
●定價400元

精緻手繪POP
精緻手繪POP叢書②
簡 仁 吉 編著
●製作POP的最佳參考，提供精緻的海報製作範例
●定價400元

精緻手繪POP字體
精緻手繪POP叢書③
簡 仁 吉 編著
●最佳POP字體的工具書，讓您的POP字體呈多樣化
●定價400元

精緻手繪POP海報
精緻手繪POP叢書④
簡 仁 吉 編著
●實例示範多種技巧的校園海報及商業海定
●定價400元

精緻手繪POP展示
精緻手繪POP叢書⑤
簡 仁 吉 編著
●各種賣場POP企劃及實景佈置
●定價400元

精緻手繪POP應用
精緻手繪POP叢書⑥
簡 仁 吉 編著
●介紹各種場合POP的實際應用
●定價400元

精緻手繪POP變體字
精緻手繪POP叢書⑦
簡仁吉・簡志哲編著
●實例示範POP變體字，實用的工具書
●定價400元

精緻創意POP字體
精緻手繪POP叢書⑧
簡仁吉・簡志哲編著
●多種技巧的創意POP字體實例示範
●定價400元

精緻創意POP插圖
精緻手繪POP叢書⑨
簡仁吉・吳銘書編著
●各種技法綜合運用、必備的工具書
●定價400元

精緻手繪POP節慶篇
精緻手繪POP叢書⑩
簡仁吉・林東海編著
●各季節之節慶海報實際範例及賣場規劃
●定價400元

精緻手繪POP個性字
精緻手繪POP叢書⑪
簡仁吉・張麗琦編著
●個性字書寫技法解說及實例示範
●定價400元

精緻手繪POP校園篇
精緻手繪POP叢書⑫
林東海・張麗琦編著
●改變學校形象，建立校園特色的最佳範本
●定價400元

POINT OF
PURCHASE

北星信譽推薦・必備教學好書

日本美術學員的最佳教材

定價／350元	定價／450元	定價／450元	定價／400元	定價／450元

循序漸進的藝術學園；美術繪畫叢書

定價／450元	定價／450元	定價／450元	定價／450元

最佳工具書

・本書內容有標準大綱編字、基礎素
描構成、作品參考等三大類；並可
銜接平面設計課程，是從事美術、
設計類科學生最佳的工具書。
編著／葉田園　　定價／350元

雜貨系列
創意生活DIY(6) 巧飾篇

定價：450元

出 版 者：新形象出版事業有限公司
負 責 人：陳偉賢
地　　址：台北縣中和市中和路322號8Ｆ之1
電　　話：29207133・29278446
Ｆ Ａ Ｘ：29290713

編 著 者：新形象
發 行 人：顏義勇
總 策 劃：范一豪
美術設計：黃筱晴、李敏瑞、余文斌、雷開明
執行編輯：黃筱晴、李敏瑞
電腦美編：黃筱晴

總 代 理：北星圖書事業股份有限公司
地　　址：台北縣永和市中正路462號5Ｆ
門　　市：北星圖書事業股份有限公司
地　　址：永和市中正路498號
電　　話：29229000
Ｆ Ａ Ｘ：29229041
郵　　撥：0544500-7北星圖書帳戶
印 刷 所：皇甫彩藝印刷股份有限公司
製 版 所：興旺彩色印刷製版有限公司

行政院新聞局出版事業登記證／局版台業字第3928號
經濟部公司執照／76建三辛字第214743號

西元1999年9月　第一版第一刷

國家圖書館出版品預行編目資料

創意生活 DIY. 6，巧飾篇／新形象編著．
　--第一版．--臺北縣中和市：新形象，
　1999〔民88〕
　　面：　　公分．--（雜貨系列）
　　ISBN 957-9679-61-4（平裝）

　1.美術工藝 - 設計

964　　　　　　　　　　　88012075